傾心奪目の表情描繪技法

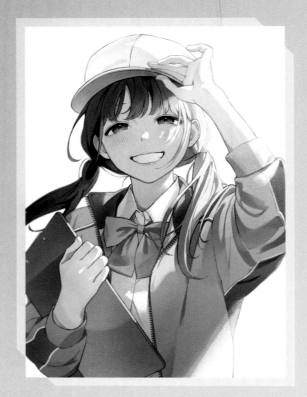

Gallery

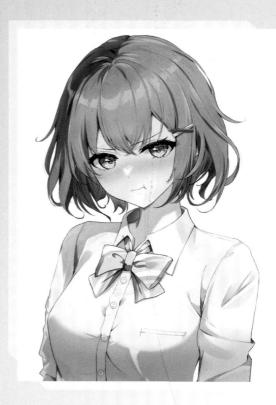

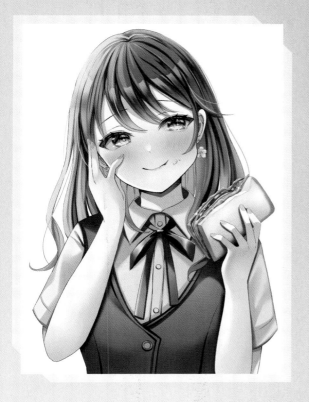

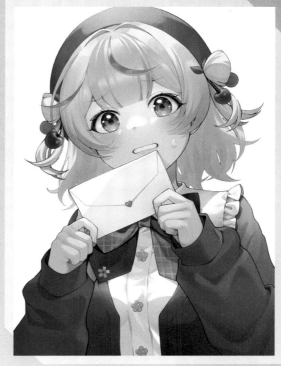

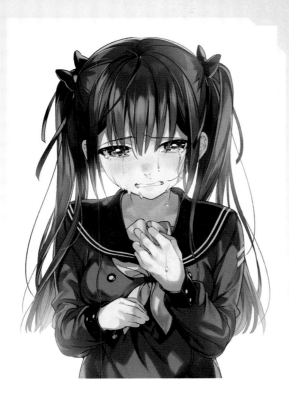

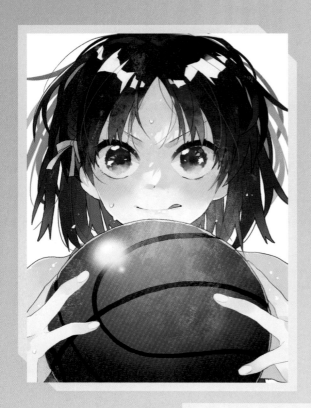

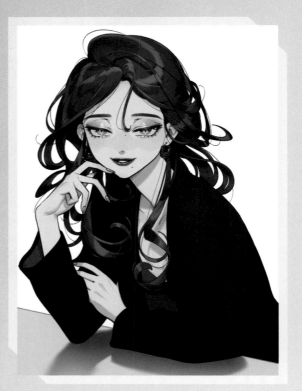

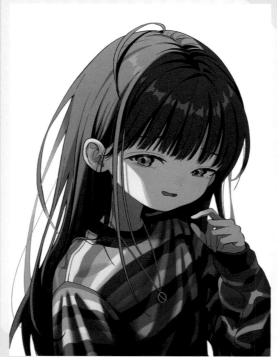

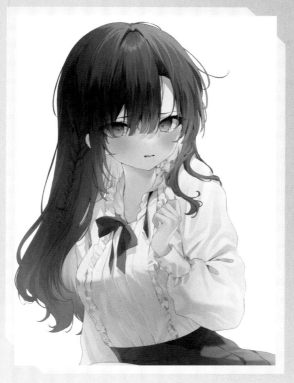

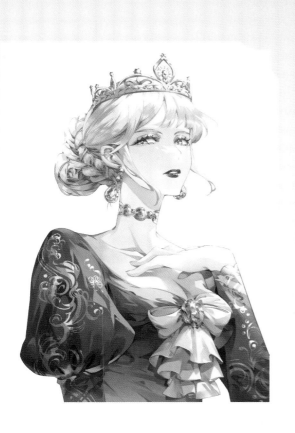

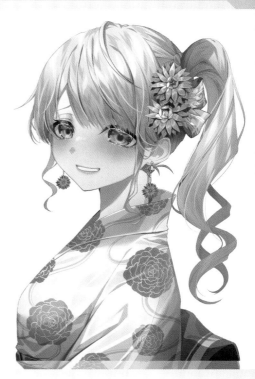

Part 1

按照基本步驟描繪表情

Part 2

描繪扣人心弦
的表情

Part 3

描繪細緻微小
的表情

本書的使用方法

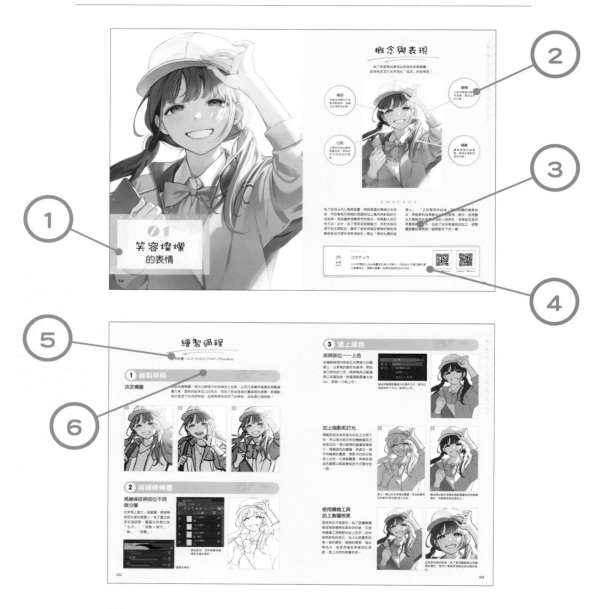

1. 表示表情的種類。
2. 介紹各種為了展現表情所使用的技巧，以及描繪感情時的重點部分。
3. 解說插畫中的主題、背景、設定。
4. 介紹每位插畫家的個人檔案、社交聯絡帳號。
5. 介紹所使用的繪圖軟體。
6. 從這裡開始解說每位插畫家所使用的繪圖技巧。

Part **1**

按照基本步驟
描繪表情

介紹各種描繪臉部五官、特徵、不同種類的表情
時，會用到的基本知識及繪製技巧。

Chapter 01
插畫中表情的功能

藉由臉部五官的各種組合,就能描繪出不同的表情。一般來説,感情的波動幅度越小,
五官的變動也會比較小,感情的波動幅度越大,五官的變動也會隨之增大。

顯示感情或意志的記號

臉部具有傳達出角色內面性、懷抱何種感情、意志等等的效果。描繪表情時,與其將眼睛、嘴巴、臉部輪廓等面部五官寫實繪出,不如將其加以變形,以「記號」的方式來做大幅度的誇飾描繪。

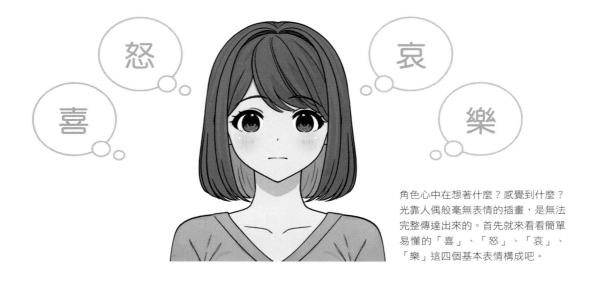

怒　哀　喜　樂

角色心中在想著什麼?感覺到什麼?光靠人偶般毫無表情的插畫,是無法完整傳達出來的。首先就來看看簡單易懂的「喜」、「怒」、「哀」、「樂」這四個基本表情構成吧。

喜	怒	哀	樂
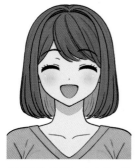	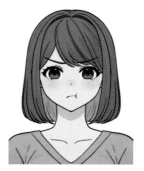		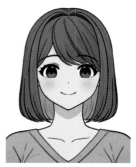
主要是以「笑臉」來表現。臉頰會往上抬起,所以要將眼睛畫得較細,呈現大大的弧線形,嘴巴則像大笑一樣大大地敞開來。	特徵是眉間會皺起,眉尾會往上吊起。另外,眼尾若向上拉起,就會變成瞪視的表情,這時兩眼之間的距離也會變窄。	眉尾會大幅朝下彎曲,變成八字形。眼尾和嘴角也往下垂的話就會變成脆弱的表情。若讓眼中浮現淚珠的話,會更有效果。	輕鬆自在,淺淺微笑著的表情。特徵就是眉毛和眼睛的輪廓皆呈現自然的弧線,嘴角也上揚。

將感情分類吧！

感情為表情之源，是在非常複雜的要素相互交錯糾纏之下產生的。像「喜怒哀樂」這樣容易理解的感情，也會因強弱而旁生出不同的類型，或是同時出現兩種完全相反的感情。一起來用下方的分類圖，看看感情細分成哪些種類吧。

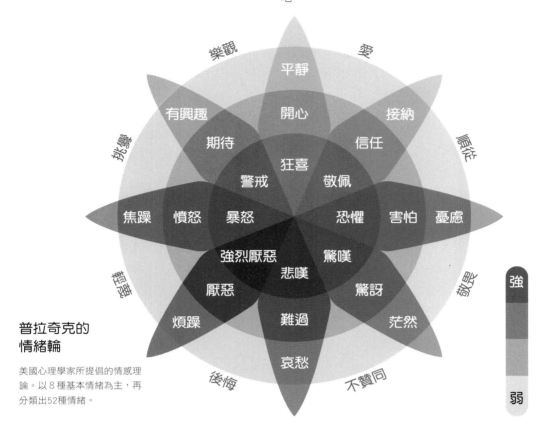

普拉奇克的情緒輪

美國心理學家所提倡的情感理論。以 8 種基本情緒為主，再分類出52種情緒。

8種基本情緒

開心
輕快爽朗的成就感，或是被人感謝時的心情。

難過
失去重視的事物，或是感到絕望的心情。

信任
不必擔心，能夠相信並安心的心情。

厭惡
感到不快或嫌惡，覺得討厭的感覺。

害怕
感覺到危險或危機，不安的心情。

憤怒
遇到令人不愉快的事物，令人焦躁煩悶的心情。

驚訝
體驗到無法預期的事物，感到困惑的心情。

期待
希望自己的期望能實現的心情。

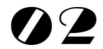
以臉部五官來表現

藉由臉部五官的各種組合，就能描繪出不同的表情。一般來説，感情的波動幅度越小，
五官的變動也會比較小，感情的波動幅度越大，五官的變動也會隨之增大。

了解連接五官各部位的肌肉吧！

臉部是由「眼睛」、「鼻子」、「嘴巴」、「輪廓」及「耳朵」這些部件所組成的，其中又以「眼睛」和「嘴巴」的動作變動幅度最大。另外，臉上有各種各樣的肌肉，彼此之間也會相互連動。

※為了容易理解，此處先將一部分的肌肉形狀和位置稍做簡略化處理。

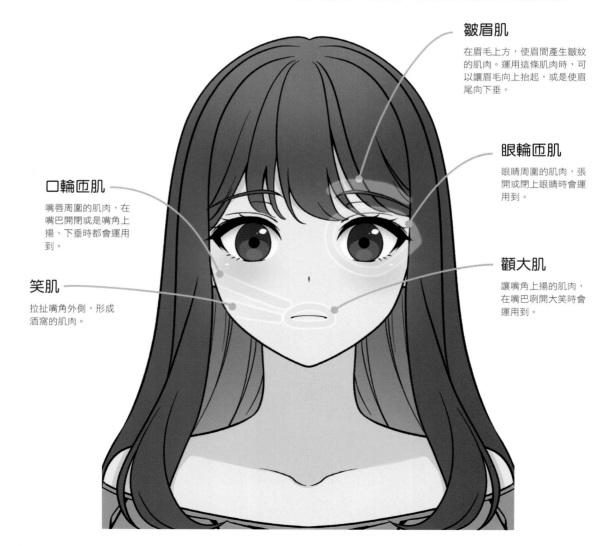

皺眉肌

在眉毛上方，使眉間產生皺紋的肌肉。運用這條肌肉時，可以讓眉毛向上抬起，或是使眉尾向下垂。

眼輪匝肌

眼睛周圍的肌肉，張開或閉上眼睛時會運用到。

口輪匝肌

嘴唇周圍的肌肉，在嘴巴開閉或是嘴角上揚、下垂時都會運用到。

笑肌

拉扯嘴角外側，形成酒窩的肌肉。

顴大肌

讓嘴角上揚的肌肉，在嘴巴咧開大笑時會運用到。

眼部

眉毛和眼睛，最能展現出表情的變化，但同時也是會因為繪者的不同，而在變形時有大幅差異的部位。一起來掌握基本的構造吧。

眉頭
高光（強）
眼睛
瞳孔
眼頭
虹膜
高光（弱）
下睫毛

眉尾
眼瞼
上睫毛
眼尾

將眉毛和眼睛變形後，便能大幅展現出各種表情。此外，利用眼睛中的瞳孔或高光來製造角色視線也十分重要。

生氣

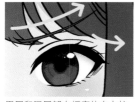

眉尾和眼尾都大幅度的向上拉起。

笑容

眉毛和眼部都呈現和緩圓滑的曲線。

哭泣

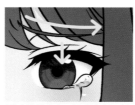

眉毛呈現八字，且眼睛朝下低伏。

驚訝

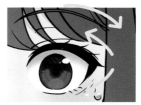

眼眶睜得非常開，可以完全看到整個眼睛，瞳孔則是變小了。

〔作品範例〕

P134	P20	P30	P40
P50	P58	P68	P81
P90	P102	P112	P124

口部

口部除了嘴巴開閉或嘴角的角度，也會因唇線輪廓或光澤而給人不同的印象。另外，口部這個部位也會影響臉頰或臉部輪廓的動作。

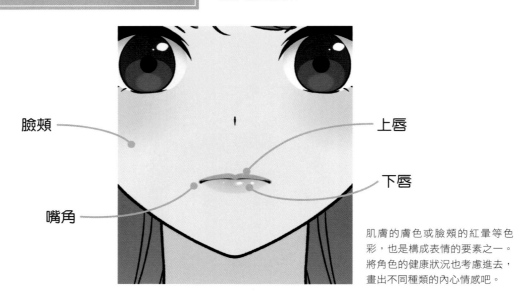

臉頰

上唇

下唇

嘴角

肌膚的膚色或臉頰的紅暈等色彩，也是構成表情的要素之一。將角色的健康狀況也考慮進去，畫出不同種類的內心情感吧。

微笑

兩端的嘴角朝上，形成和緩的圓弧線。

大笑

嘴巴大大地張開，顯示出感情的劇烈。

生氣

嘴角一邊上揚，臉頰鼓脹起來。

不甘心

強調犬齒，咬牙切齒的樣子。

驚訝

嘴巴大大張開但又歪了一邊，用來表現內心的動搖。

〔作品範例〕

P134　P20　P30　R40

P50　P58　P68　P81

臉部膚色

肌膚的膚色或臉頰的紅暈等色彩，也是構成表情的要素之一。將角色的健康狀況也考慮進去，畫出不同種類的內心情感吧。

氣色紅潤健康

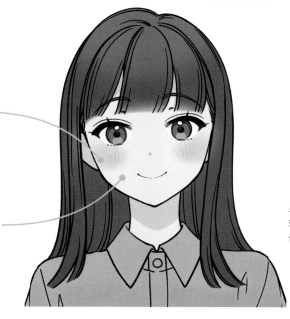

在臉頰處加上自然的紅暈，增添健康的印象。

使用較明亮的底色，可使肌膚顏色白裡透紅。

身心都處在毫無異常的狀態，或是處在極佳狀態時的臉部膚色。適合用在表現「喜悅」、「安心」等正面情緒的場合。

臉色發青

在臉部加上藍色，強調倒抽一口寒氣、面色驟變的表情。

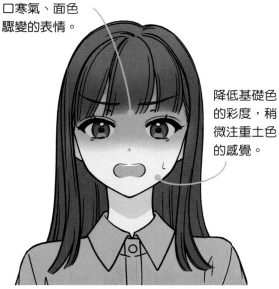

降低基礎色的彩度，稍微注重土色的感覺。

身心狀況都出了問題、不舒服狀態下的臉部膚色。適合用在表現「焦急」、「悲傷」、「痛苦」等負面情緒的場合。

臉泛紅暈

臉部全體都帶有強烈的紅感，看起來臉部發燙。

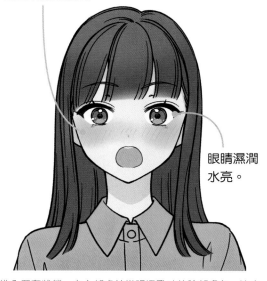

眼睛濕潤水亮。

進入興奮狀態，身心都處於慌張混亂時的臉部膚色。適合用在表現正面情緒或是抱持強烈負面情緒的場合。

Chapter 03

描繪出細緻微小的感情

內心情感及表達情緒的表情，並非全部都是能一眼就看清楚明白的。
一起來確認哪些是藉由細微的動作來表現的表情吧。

感情要有強與弱

就算是相同種類的感情，也會因程度的不同而有不同的表情。舉例來說，就算是「生氣」的表情，怒氣沖沖和心煩不悅這兩種不同程度的情緒就不能都畫得一樣。一起來檢視激烈誇張的表情和纖細微小的表情有何不同吧。

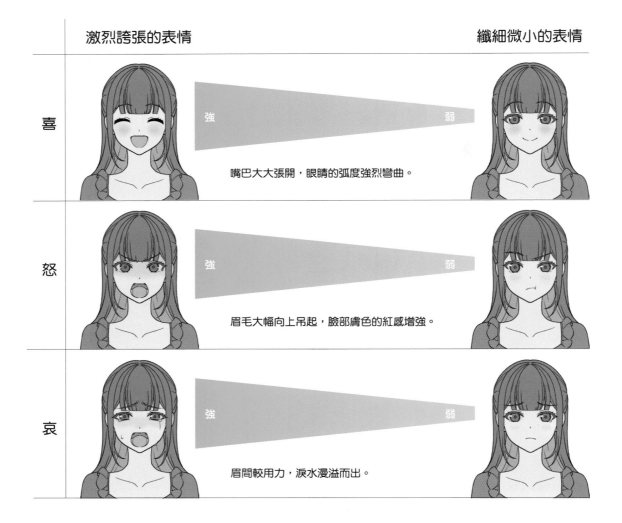

激烈誇張的表情　　　　　　　　　　　　　　纖細微小的表情

喜　　強　　　　　　　　　　弱
嘴巴大大張開，眼睛的弧度強烈彎曲。

怒　　強　　　　　　　　　　弱
眉毛大幅向上吊起，臉部膚色的紅感增強。

哀　　強　　　　　　　　　　弱
眉間較用力，淚水漫溢而出。

相反的表情也能相互組合

通常在描繪「喜悅」的表情時，會用有「喜悅」特徵的臉部五官來做組合繪製。但是，若刻意將原本用在相反情緒上的臉部五官拿來做組合，反倒可以表現出更加複雜且纖細的情感。

哭笑不得

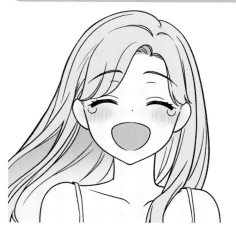

眼部：哭泣　×　口部：笑容
（悲傷的情緒）　　（開心的情緒）

開心的感情到了極限，邊笑邊流出眼淚的表情。原本「哭泣」是用來表現悲傷的情緒，但在這個情境下，則是用來表現出更強烈的「開心」情緒。

憤怒的笑聲

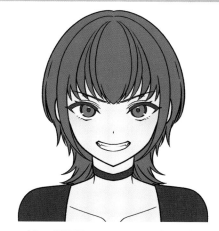

眼部：瞪視　×　口部：笑容
（生氣的情緒）　　（開心的情緒）

雖然心裡在生氣，卻又想掩飾的表情。或是負面的情緒太強烈、為了緩和氣氛而露出相反的表情。用來表現複雜的心理狀態。

以頭髮或手的動作來補足

表情不是只能靠臉部的五官來表現，臉部周遭的身體姿勢或手的動作，也能讓表情的相關情報更加強化。例如慌張失措的情緒，雖然只用表情也能傳達，但若能加上手的動作，效果會更好。

頭髮蓬亂

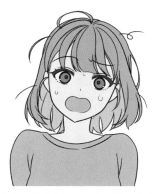

用來表現慌張失措、忙碌混亂、沒有多餘的心力兼顧外貌端整清爽的狀態。

用手蓋住嘴巴

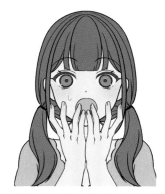

眼睛因驚訝而睜大，幾乎要忍不住大聲喊出來卻又用雙手克制住自己時的表情。

肩膀高高聳起

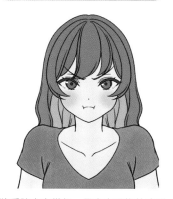

將肩膀高高聳起，用來表現格外強烈的憤怒心情。

具戲劇效果的打光方式①

想讓插畫角色呈現深具魅力的戲劇效果,「打光」是非常重要的一個環節。讓我們一起來認識經常會使用到的幾種主要打光方式吧。

〔正面光〕

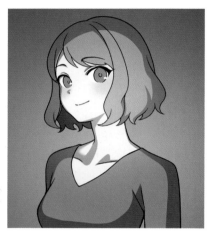

光源在被攝體前方的打光方式。特徵為不易形成陰影,臉部清晰可見,更能突顯身體線條的凹凸有致。

〔三角光〕

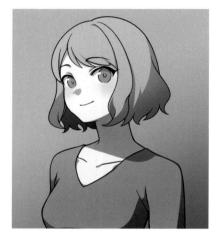

光源在被攝體的左或右側之斜45度角的打光方式。能形成恰到好處的陰影以及局部高光,展現良好的立體感,是常常使用的打光方式。

例/ P80

例/ P20

Part 2

描繪扣人心弦
的表情

介紹如何描繪因強烈的情緒或激烈昂揚的感情而產生的表情。

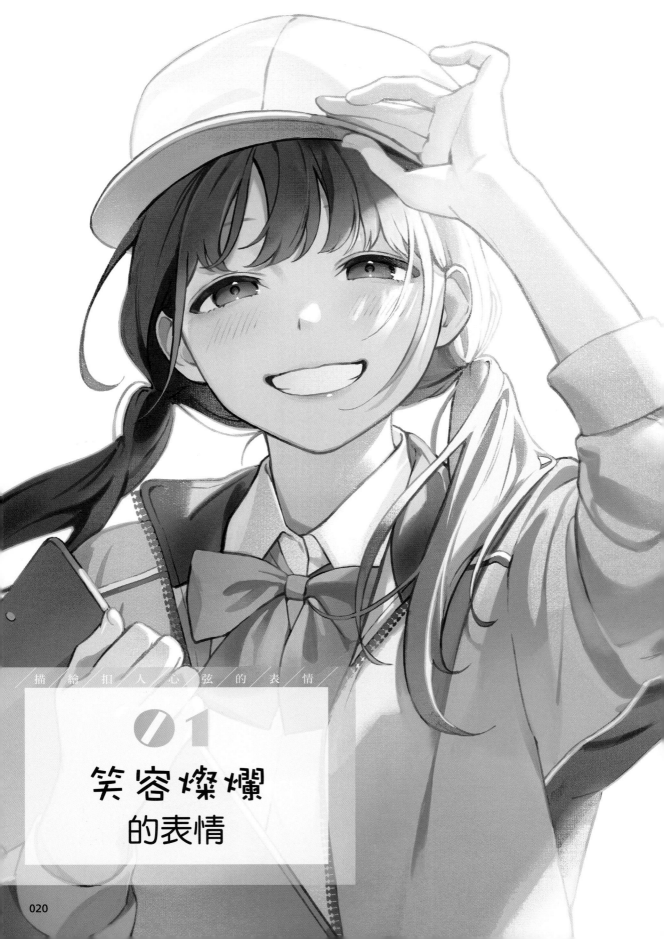

描／繪／扣／人／心／弦／的／表／情

01
笑容燦爛
的表情

概念與表現

為了更直接地表現出笑容有多麼燦爛，
就用色彩及打光來演出「眩目」的效果吧！

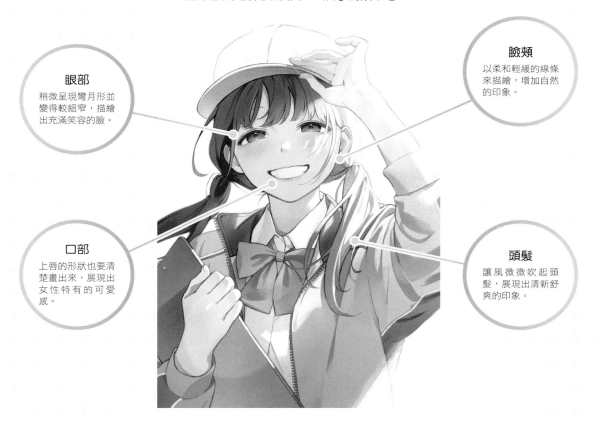

眼部
稍微呈現彎月形並
變得較細窄，描繪
出充滿笑容的臉。

臉頰
以柔和輕緩的線條
來描繪，增加自然
的印象。

口部
上唇的形狀也要清
楚畫出來，展現出
女性特有的可愛
感。

頭髮
讓風微微吹起頭
髮，展現出清新舒
爽的印象。

CONCEPT

為了表現出內心毫無陰霾、晴朗無雲的開朗少女笑容，而在雙眼及兩頰的周圍都加上陽光照射般的打光效果。這是讓表情變得閃閃發光、明亮動人的打光方式。此外，為了使笑容更顯魅力，而把衣服及帽子的主要配色，選用了能把兩頰及雙唇的橘色突顯得更加可愛的清爽淺綠色。藉由「學校社團的經理人」、「正在幫同伴加油」這樣具體的場景設定，更能順利地想像出自然的表情、動作。若想畫出生動鮮活如真實存在的人物角色，背景設定是非常重要的。此外，也做了如肖像畫般的加工，使整體感覺就像將那一瞬間暫存下來一樣。

Artist

コタチュウ

2023年開始以自由插畫者的身分活動中。作品多以平穩沉靜的夏日風景為主，偶爾也會畫一些帶有陰暗色彩的作品。

Twitter：@kotatiyu

Instagram：@koratiyu

繪製過程

使用軟體：CLIP STUDIO PAINT／Photoshop

① 繪製草稿

決定構圖

開始挑選構圖。提出 1 將帽子的前緣向上拉起，以及 2 高聲呼喊著的兩種構圖方案。最終的結果是以 1 為主，而為了更加強調社團經理的感覺，將運動服外套底下改成穿制服，並將肩揹包改成了記錄板，成為第 3 個提案。

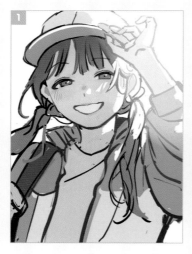
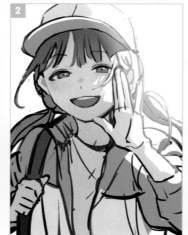
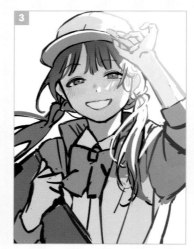

② 描繪線條畫

將線條依照部位不同做分層

在草稿上建立一個圖層，將線稿依部位畫在圖層上。為了讓之後更容易調整，圖層分別建立為「左手」、「頭髮＋帽子」、「臉」、「身體」。

筆刷設定。使用略顯粗糙、傳統手繪的質感。

圖層的構成。

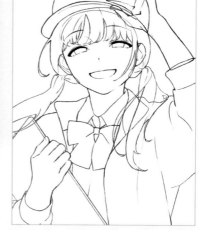

③ 塗上底色

依照部位一一上色

在繪製線稿時依部位分開建立的圖層上，以草稿的顏色為基準，開始進行底色的上色。將線稿用自動選擇工具選起後，將選擇範圍擴大為2px，就能一口氣上色。

藉由將選擇範圍擴大的操作方式，就可以連線稿的下方也一起填充上色。

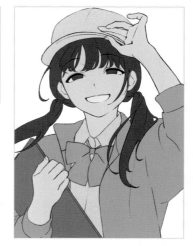

加上陰影和打光

構圖是設定為有強光從右上方照下來，所以高光部分的全體範圍是已經固定的。將 **1** 線稿的圖層單獨留下，隱藏底色的圖層，再建立一個外形輪廓的圖層，將影子的部分都塗上灰色。**2** 複製圖層，再將各個底色圖層以剪裁蒙板的方式整合在一起。

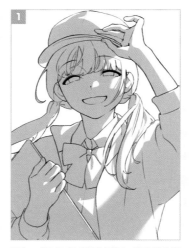

建立一個以灰色填滿的圖層，將光線會照到的部分(高光處)塗上白色。

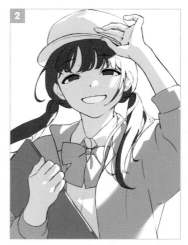

藉由將以單色填滿的陰影圖層設定為剪裁模式，也能夠反映在底色上。

使用噴槍工具加上漸層效果

看起來仍不夠柔和，為了要讓整體像草稿那樣帶有柔和的印象，可使用噴槍工具輕輕地加上色彩。在光線照射到的部分，加上比周圍更明亮一些的顏色，兩頰和雙唇、指尖等地方，則是用橙色來增添紅潤感，塗上自然的漸層色彩。

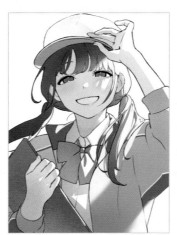

主角是女孩的笑容，為了要突顯臉頰以及嘴唇的橙色，使用了清爽的淺綠色做主要的配色。

④ 描繪眼部

改變線條的色彩

為了和肌膚的質感更加融合，使用噴槍工具將線條的色彩改換成棕色。此外，在眼睛邊緣的線條塗上藍色，會顯得比較明亮、帶有濕潤的立體感。

筆刷設定。

瞳孔上色

用圓筆紋理筆刷在瞳孔塗上和眼睛邊緣相同的藍色。同時也在眼睛中的上半部之處，以像是暈開的方式塗上相同的顏色。

筆刷設定。

加上光亮

在眼睛中的下半部加上高光。不要使用明顯易見的白色，而是使用較能融合其中的灰色作為高光。

在高光的邊緣處，加上一些接近臉頰顏色的粉鮭紅色做修飾。

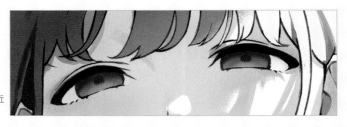

描繪眼睛中的輪廓

在瞳孔和眼睛的輪廓線畫上較暗的色彩，做出立體感。眼白和眼睛的明亮度若差距太大，會使人物的形象變得較冷漠生硬，可以用圓筆硬筆刷在邊緣處加上少許淺色，使印象變得柔和自然。

筆刷設定。

為線條上色

剪裁眼睛的線條，將眼頭、眼尾處塗上比中間更明亮的色彩。

在眼睛下方的邊緣部分要注意有黏膜的存在，加上紅色。

加上高光

在眼睛加上白色的亮點。為了強調有光線照射在上面，刻意將高光的光點配置在有睫毛突出的地方。

⑤ 肌膚的上色

畫上全體的膚色

先將高光的圖層隱藏起來，建立一個新圖層，設定剪裁至膚色的底色圖層，將肌膚的色彩用噴槍工具畫上去。為了要讓橙色更顯眼，所以這次選用了彩度較低的膚色。

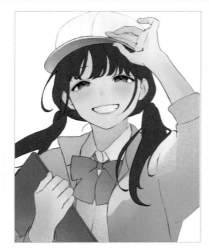

要注意有臥蠶的存在，在下眼瞼處加上一道稍微深一點的紅色。

加上高光

突顯照到光線的部分。高光較淡的部分，就用彩度較高的顏色，這樣就能表現出在強光照射下，肌膚底下紅潤健康的感覺。

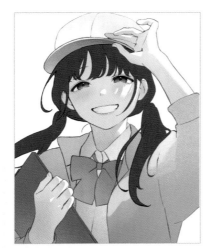

加上陰影

加上陰影時，要一邊確認全體的平衡度，一邊注意不要加得太過頭了。在手和臉的部分加上灰色的反光，更顯透明感。

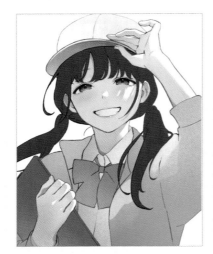

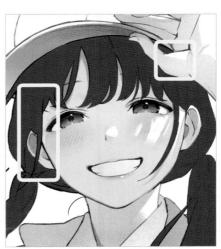

6 頭髮的上色

加上光線與高光

為了讓臉部全體更有柔和親切感,在1的髮稍前端以噴槍工具畫上明亮的棕色,做出漸層的感覺。在2的頭髮畫上淡淡黃色的高光,並在和肌膚同樣較薄的部分加上彩度較高的顏色。

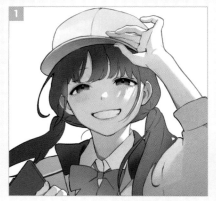

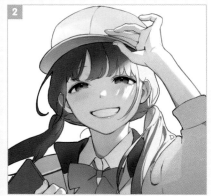

上方的部分,因為帽子的帽緣也會反射光線,所以會加上一點點水藍色的反光。

不選用白色,而是選用淡淡的黃色,更能自然地與頭髮顏色相融在一起。

沿著毛髮流向加上陰影

在陰影裡加上更濃重的影子,更能展現毛髮流向以及立體感。因為想給人輕舞飄逸的印象,因此盡可能以曲線來表現。

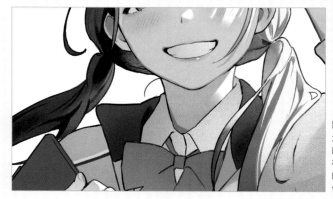

因為用了較明顯的高光,而使全體呈現明亮的畫面,為了不破壞這樣的感覺,在加上較濃的陰影或毛髮流向時,便不能畫得太細。

7 服裝上色

加上服飾細節

與肌膚及頭髮相同的流程上色。要記住全體的光線都要用暖色,陰影則是要用冷色。

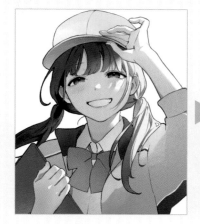

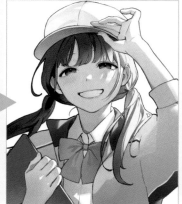

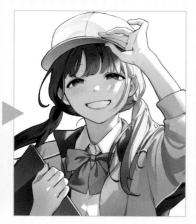

⑧ 進行修改潤飾

以漸層應用進行調整

將漸層應用以分割圖層來相疊，讓色調調整成偏向綠色和橙色。

漸層應用的設定。

進行潤飾修改

將所有的圖層全部合併。一邊增加潤飾，一邊修正整體的形狀，髮梢或服裝的細微處也要仔細繪製。

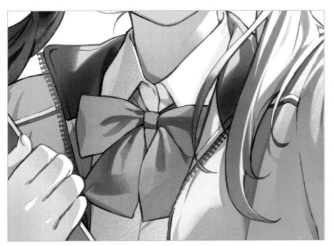

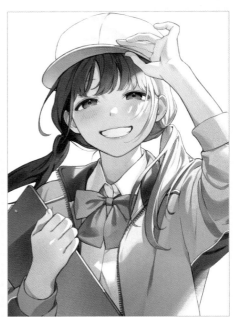

制服的拉鏈也要補畫上去，但刻意不加上輪廓。因為是同樣形狀的連續構圖，就用複製貼上的方式繪製即可。

> **Point**　所謂的分割圖層，效果就是將圖層上的顏色除以上一個圖層的顏色。基本特徵就是色調會變得比較明亮。

⑨ 以Photoshop進行加工

加上暈染效果

因為想營造出宛如肖像畫般的氣氛，便將繪圖的數據資料都移動到 Photoshop上，加工成照片風格。複製圖層並統合之後，將❶加上暈染效果。再把❷做色彩修正，接著在❸的手臂部分做不透明度的調整，使其帶有輕飄飄的朦朧感。

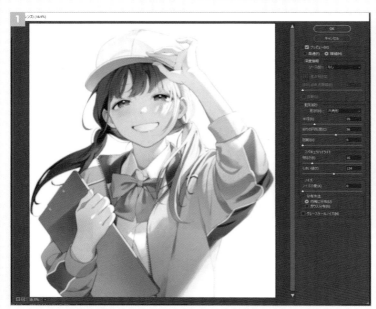

在「濾鏡」中選擇「模糊(鏡頭)」，進行設定。

從色調補償中選擇「色相・彩度」，設定彩度＋20。

在合併後的圖層上加上❷，減少不透明度後設定為剪裁。

加上紋理

將 ■1 整體插畫的橙色的彩度調高，■2 再將加亮顏色模式疊加上去。光線直接照射的部分則將 ■3 的紋理重疊上去，如此便完成了。

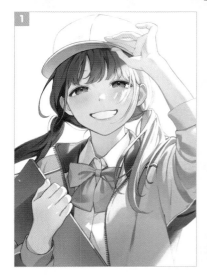

從新調整圖層建立特定色域後，便可調節紅色系的顏色。

準備好圖像，用加亮顏色(不透明度100%)覆蓋上去。

加上粗粒子質地的紋理，會使光線看起來像光的顆粒一樣。

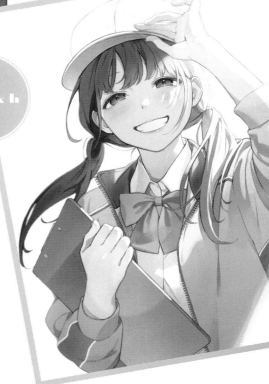

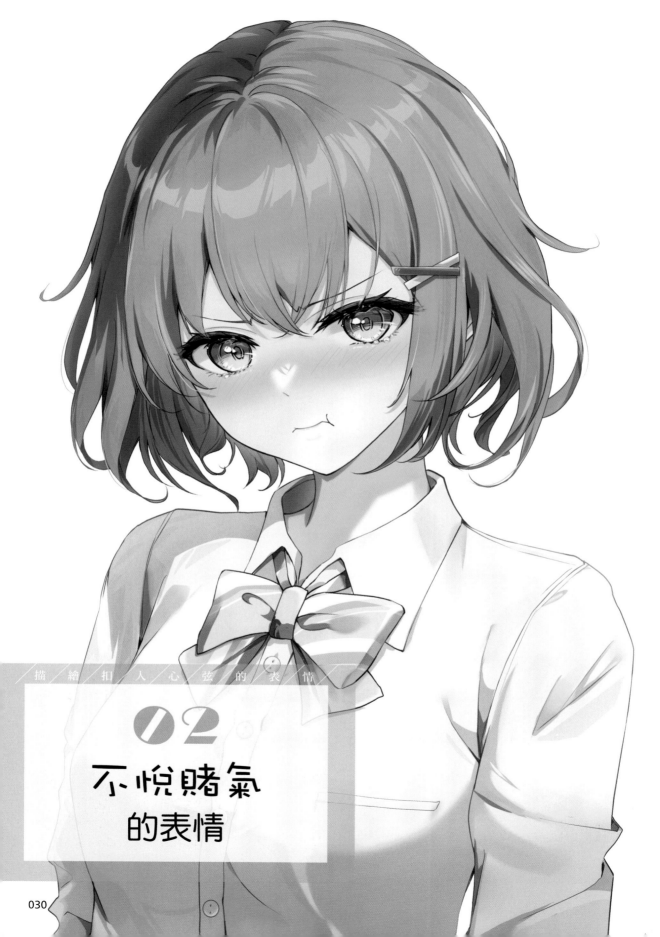

02

不悅賭氣
的表情

概念與表現

以「因為對方不知道自己的心情是什麼，感到非常生氣」的主題來繪製，
除了單純的怒氣外，還顯露出些許的不甘心。

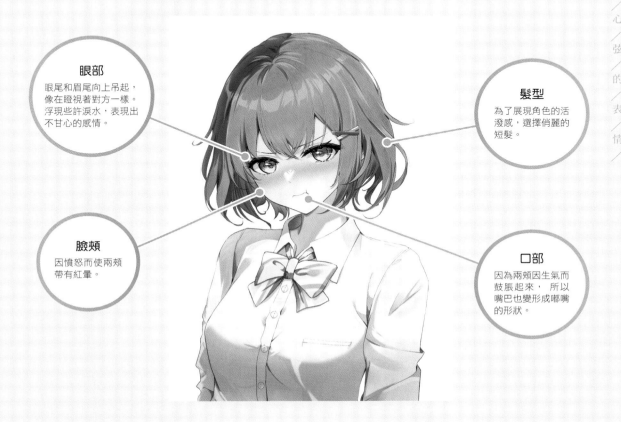

眼部
眼尾和眉尾向上吊起，
像在瞪視著對方一樣。
浮現些許淚水，表現出
不甘心的感情。

髮型
為了展現角色的活
潑感，選擇俏麗的
短髮。

臉頰
因憤怒而使兩頰
帶有紅暈。

口部
因為兩頰因生氣而
鼓脹起來， 所以
嘴巴也變形成嘟嘴
的形狀。

CONCEPT

因為是「氣到兩頰都鼓脹起來的表情」的主題，首先會想到的就是角色正在生氣。在此設定為「自己的想法不被對方了解，實在太不甘心所以生氣了」。在個人的想法中，覺得「氣質溫柔體貼又穩重的角色」是不可能會氣到連兩頰都鼓脹起來的，因此反過來將角色設計成又活潑又充滿活力。一想到活潑的氣質，就很容易聯想到「學生」這樣又年輕又充滿活力的印象，於是決定繪製「氣質活潑的女學生因為自己的想法不被人了解，十分不甘心而生起氣了」的主題。

Artist

ユキはる
從2020年開始畫插畫，現在以遊戲、線上直播角色設計、書籍
封面、影像縮略圖設計、痛車設計等等為主要的工作內容。有許
多插畫大賞的得獎記錄（最優秀賞等等）。

Twitter：
@yukiharudayoyo

Pixiv：ID52408530

繪製過程

使用軟體：CLIP STUDIO PAINT

① 描繪草稿

繪製素體

1 先決定好構圖，開始畫素體，2 使用黃金分割工具，確認整體平衡度。

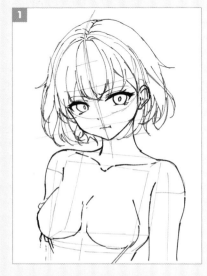

就算會被衣服遮蓋，也要先將身體的部位畫出來，這樣之後不管穿上什麼樣的衣服，整體平衡感也不容易亂掉。

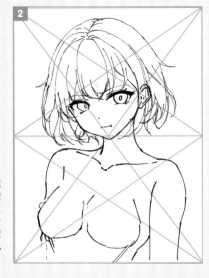

在畫布上配置基準線，就能在一定程度上協助怎麼決定角色的位置。

穿上衣服

讓素體穿上衣服。脫掉外套，只穿襯衫的學生模樣，更顯青春活潑感。

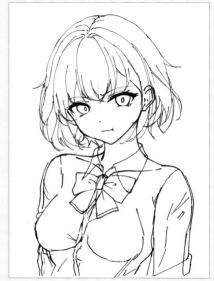

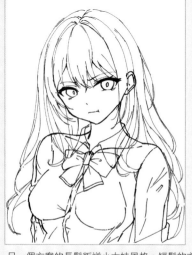

另一個方案的長髮叛逆小太妹風格。短髮的方案比較有青春活力感，所以就捨棄這個風格了。

② 描繪線稿

筆刷設定

線稿的部分，使用圓筆這款客製化的原創筆刷來繪製。另外也要先決定好一定程度的圖層組成，事先做好資料夾，讓線稿的繪製作業能更順利進行。

筆刷設定。

圖層組成。

線條描繪

將草稿的不透明度降低，改變線條的顏色後，在 **1** 臉部資料夾內的肌膚資料夾中描繪輪廓、耳朵。在 **2** 描繪身體部分、在 **3** 描繪緞帶，在 **4** 描繪眼睛的線稿。

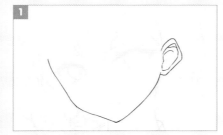

線稿的圖層基本上都是使用向量圖層模式。

每個部分都各自做成一張圖層，再一一分別畫好。

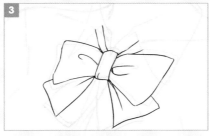

線稿畫好後仍可能會有移動的部分，就在線稿的資料夾上再做一個新的資料夾。

眼睛是左右角色印象的重要部分，為了能更方便做細微的調整，要獨立出來繪製。

統整線稿

線稿描繪完畢後，使用工具將之整合。

用「向量線單純化」功能，將重複雜亂的線條做整合，並用線寬修正將角色的輪廓線加粗，修改畫得過粗的線稿。最後再用筆刷追加筆調應加重的地方。

只畫了線條的狀態。從此處開始逐次增加各種細節巧思。

底色的上色

①在加上顏色之前，先決定好光會從哪個方向、何種光線、會照到何處。②是先讓①暫時隱藏起來，再使用簡單明瞭的色彩塗上底色。

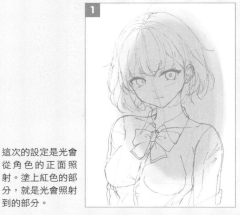

這次的設定是光會從角色的正面照射。塗上紅色的部分，就是光會照射到的部分。

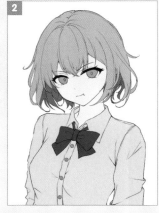

將每個部位的線稿內側都塗上底色，之後還可以再做顏色的變更。

描繪各種不同色彩的方案

「生氣」給人的印象色彩就是紅色，所以用和紅色相鄰的顏色為基準，做出不同色彩的方案。本次是使用②的顏色來進行上色作業。

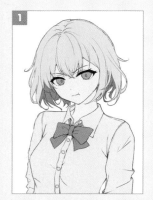

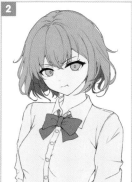

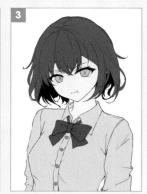

以黃線圈起的範圍為主，從左開始漸漸的將顏色加重加深。

Point　憤怒的表情或態度，一般都是使用紅色來表示。紅色代表熱情、充滿機動性、活力十足，也很適合用來表達發怒或是興奮的情緒。另外，因為生氣時臉色也會發紅，所以很多時候也會認為紅色就是怒火的顏色。

追加裝飾物

描繪髮夾來當作點綴，並在緞帶畫上圖案，也追加一個胸前口袋。

④ 描繪眼睛

描繪眼睛的細節

1在眼睛的陰影底色畫好後，**2**再加上睫毛的影子和反光。**3**在睫毛的基底部分畫出細節，接著在**4**睫毛的基底上面再多加畫幾株睫毛。

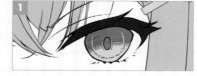
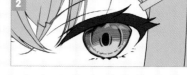
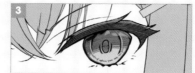
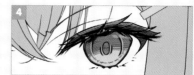

將眼睛做最後修飾

1追加高光，**2**在眼睛周圍追加陰影，用來代替眼影。**3**追加腮紅、口紅，變更線條的色彩，給人氣色更好的印象，修飾完成。

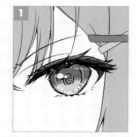
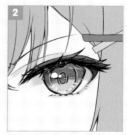
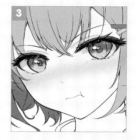

⑤ 肌膚的上色

加上陰影和高光

將圖層設定剪裁至基底的顏色來進行上色。**1**塗上基底的陰影，並在鼻子上追加高光。**2**在脖子的線條及髮際線加上陰影。

在肌膚打上光線

1在光線照射到的範圍內追加橙色，突顯健康的氣色。**2**在襯衫和皮膚的交界處追加淺藍色的反光。

圖層的結構。

6 頭髮的上色

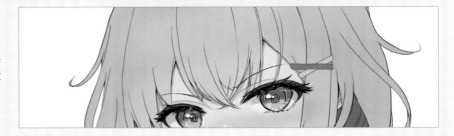

加上膚色

用吸管工具汲取臉部周遭的膚色，用噴槍工具噴上薄薄的顏色，營造出肌膚的通透感覺。

加入陰影

1 繪製整體陰影的底色。**2** 小心不要超出底色的範圍，繼續追加陰影。**3** 追加稍微較深的紫色陰影。**4** 用彩度較高的顏色，追加繪製各個細節。

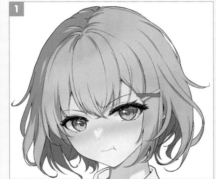

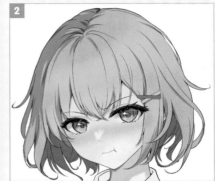

調節色調

1 審視整體畫面，調整看起來過暗部分的色調。**2** 追加一層薄薄的來自畫面左側照過來的反光。**3** 一邊注意光源的位置，一邊加上高光。

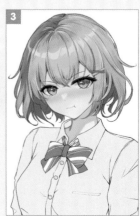

最後修飾

1在後側的頭髮處追加陰影。2為了展現出短髮的輕盈飄揚,在瀏海和後側頭髮的中間,加上一道藍色的光。

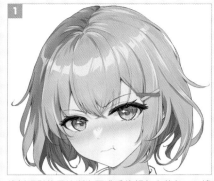
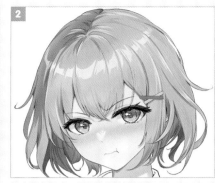

後側頭髮使用比瀏海更濃重的顏色來著色,一邊意識髮流的方向一邊進行繪製。

加上藍色的光,更能突顯出遠近感。

(7) 服裝上色

加上陰影

1畫出大致的陰影,2再將陰影的細節逐一描繪出來。3在1的陰影中再次畫上更多陰影的細節。4為了讓1的陰影顯得更立體,再加上淡淡的陰影。

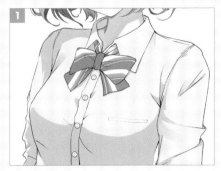

讓光進來

1追加來自光源的橙色光。2在陰影中追加淡淡的反射光。3在受到較多光線照射的部分,用偏白的顏色將亮度向上調高。

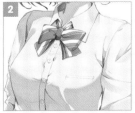
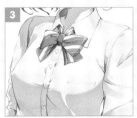

圖層的結構。

繪製裝飾品

1 在緞帶、髮夾加上陰影。**2** 繼續在緞帶加上陰影，在髮夾上追加高光。**3** 在緞帶上追加高光，**4** 變更線稿的顏色。

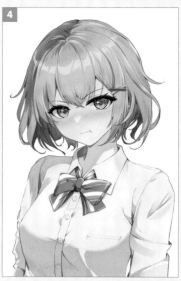

⑧ 最後修飾

調整色調

將整體的圖層複製後合併，設定剪裁至角色的資料夾。**1** 加上模糊處理。**2** 以漸層應用來調整色調。

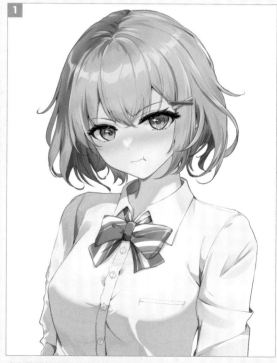

建立圖層並進行色階補償後，將圖層加上高斯模糊(40%左右)，再把圖層效果變更為覆蓋。最後將不透明度設定為10%後套用。

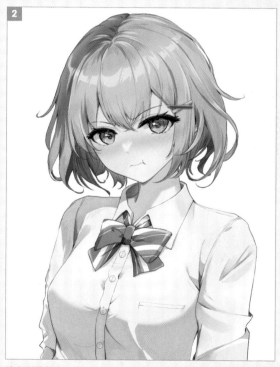

建立漸層對應，使用偏藍的紫色和黃色。將不透明度設定為8%後設定為剪裁，接著在其上追加一個亮度‧對比度圖層，亮度的設定維持不變，而對比度設定為＋5。

進行細節修飾

■1臉部細節修飾，■2在胸部下方，以及陰影範圍內的頭髮部分再次加上一層陰影。■3稍微調整眼睛的形狀及色調。

變更頭髮及緞帶的顏色

確認整體的平衡感，因為覺得色彩有點過於統整，便將頭髮顏色調整得更紅一些。同時為了讓整體的色調能有突顯的重點，將緞帶改成黃色。

緞帶的圖層結構與色彩設定。　頭髮的圖層結構與色彩設定。

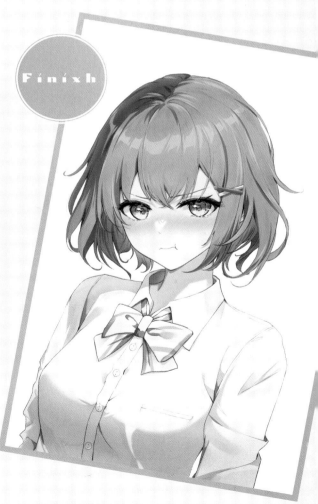

Finixh

Point

將用來表現陰影或光線的圖層效果設定為色彩增值，然後將圖層設定為剪裁至濾色圖層上描繪的底色，就能在不失去圖層效果的狀態下改變顏色了。

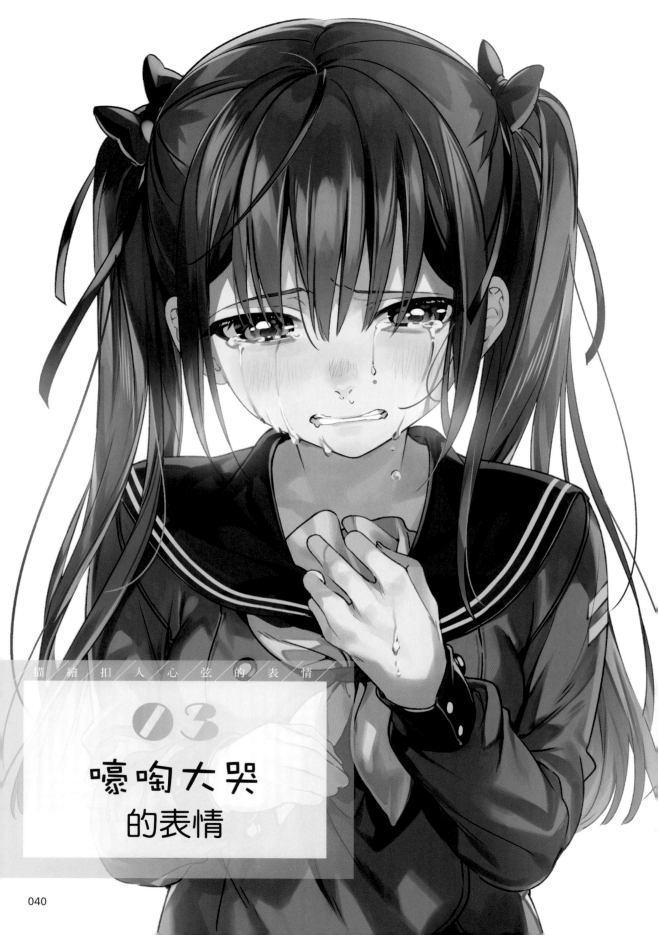

03

嚎啕大哭
的表情

設計概念與表現

以「自己的感受無法被理解而感到憤怒」為主題進行繪製，
不僅表現了單純的憤怒，還帶有一絲不甘心的情感。

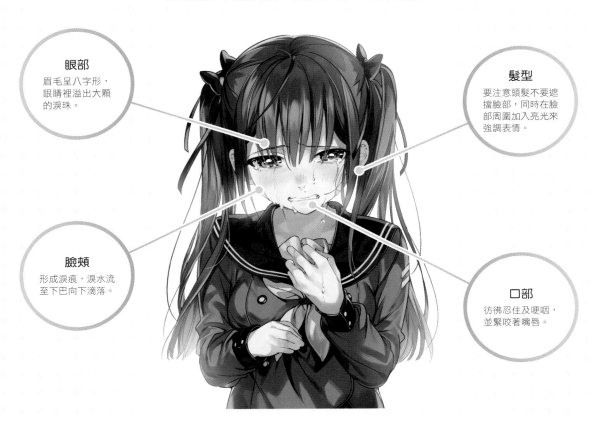

眼部
眉毛呈八字形，
眼睛裡溢出大顆
的淚珠。

髮型
要注意頭髮不要遮
擋臉部，同時在臉
部周圍加入亮光來
強調表情。

臉頰
形成淚痕，淚水流
至下巴向下滴落。

口部
彷彿忍住及哽咽，
並緊咬著嘴唇。

CONCEPT

「嚎啕大哭」這個詞，一般來説可以分為兩種情況：一種是放開的、無力的大哭，發出「哇啊~~」的聲音，表現為大聲痛哭的樣子；另一種是受到情感波動的影響，蹲下身體，嗚咽的狀態。這次我選擇了後者的形象來描繪。因此，臉部稍微低垂，口部也沒有張得太大，像是在忍耐一樣緊咬著嘴唇。

手臂的姿勢也呈現出緊張的感覺。另外，為了讓觀眾更注重表情，我選擇了簡單的水手服，以保持服裝的低調。激烈的情感表現，可以透過稍微改變眉毛和嘴巴左右兩邊的位置，強調更加不穩定的印象。

Artist

あるみっく
居住於東京都，喜愛夏天的插畫師。
創作的主題方向是「在角色的二次元魅力與實在感之間取得平衡」以及「在一幅畫中融入故事」。

Twitter：@ALmic_al　　Pixiv：ID 40308043

繪製過程

使用工具：SAI2

① 描繪草稿

決定大致的姿勢與構圖

使用較粗的筆刷，不要過於細緻地繪製草稿，方便檢視構圖的整體平衡。讓臉部稍微垂下，手臂的姿勢看起來也有點緊張的感覺。

繪製臉部和身體的草稿

1 在確定髮型和臉部特徵的同時，使用較細的筆刷仔細描繪細節。為了不讓臉部被遮蓋太多，選擇了雙馬尾的髮型。2 在確定服裝設計的同時，繪製身體整體的草稿。3 調整頸部的角度和整體的平衡。

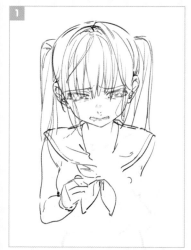

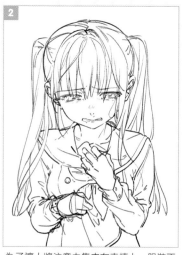

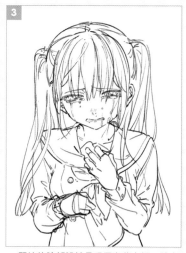

當描繪激烈情感時，通過故意改變左右眉毛和嘴巴的表情，可以更加強調角色處於不穩定狀態的印象。

為了讓人將注意力集中在表情上，服裝不適合太過醒目，所以選擇簡單的水手服。

一開始的臉部設計是眼尾有些上揚，給人一種正在生氣的印象，但為了使表情呈現更純粹的悲傷，調整了眼部的狀態。

② 描繪彩色草稿

塗上底色

使用灰色填充人物的輪廓。
接下來的彩色草稿要將每個部位都區分為不同圖層,並設定剪裁至
這個底色圖層,然後以這個狀態進行上色。

描繪臉部和身體的草稿

將肌膚、眼睛和頭髮區分為不同圖層,分別進行塗色。
1 依照肌膚的顏色→深色陰影(如頸部周圍的大面積陰影)→淺色陰影(手部的骨感)的順序將陰影細節描繪出來。**2** 用淡色、中間色、陰影色和黑眼珠的顏色等四種顏色來上色眼睛。在線稿圖層之上追加一個新圖層,用來繪製高光。**3** 以主要的顏色充填上色頭髮後,在頭頂和髮尾的部分添加一些較暗顏色的漸層效果。

為了表現臉上有淚水而且臉部漲紅的感覺,要將臉頰的紅色調描繪得更明顯一些,並且上色的部位要靠近臉部的中心位置。眼白和眼白的陰影也在同一個圖層上色。

為了讓視線再下移一些,這裡要將高光和黑眼珠放在眼睛稍微下側一點。加上一些較小的高光,可以使眼睛看起來濕潤。

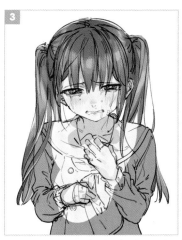

使用吸管汲取顏色,追加繪製細微的陰影。在最外側使用較暗的水藍色描繪反光的細節。

描繪服裝

1 先粗略地區分上色,然後以填充的方式繪製陰影。在這裡不要過於仔細地繪製服裝,大致完成即可。**2** 將緞帶髮飾和手背上的淚滴追加描繪出來。

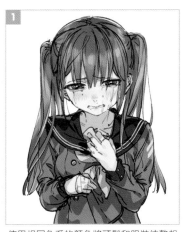

使用相同色系的顏色將頭髮和服裝統整起來,並且為了要讓視線迅速移到臉部和手上,因此制服的配色選擇了灰色系。

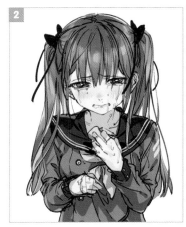

一邊呈現出角色沒有餘力擦去淚水,眼淚不斷流下的臨場感,一邊調整角色的位置和尺寸感。

③ 描繪線稿

描繪身體與臉部的線條

將草稿的透明度調低，建立一個用於線稿的圖層。❶繪製身體，❷然後添加臉部細節。睫毛要以許多重疊的線條來繪製。❸從瀏海開始依序繪製頭髮。

由於臉部輪廓和頭髮交疊的地方會在後續的步驟中消除，因此即使有一些突出來的部分也沒有關係。微調整在草稿時造成畫面失去平衡的地方。

為了大致呈現出視線方向和立體感，這裡先將黑眼珠的位置、主要的高光位置和陰影的線條描繪出來。

頭髮不要一開始就描繪出細節，而是要先繪製大致的髮束，然後再將其以逐漸細分的方式繪製出較小的髮束。

線稿的最後修飾

❶刪除不必要的超出線條，例如被頭髮遮掩的臉部線條等等。眼睛和眉毛的線稿要保留下來，不要被頭髮遮擋住，方便觀察表情。❷將線稿的一部分變更為帶有紅色調的顏色。需要變更顏色的部分包括眼頭、眼尾、上眼瞼、臉頰的紅暈，鎖骨以及手部的肌肉線條等細微的肌膚線條，還有遮擋到臉部的瀏海部分。

為了稍後進行畫面平衡調整時可以看到原本的線條，這裡要以追加圖層蒙版的方式來隱藏線條，而非使用橡皮擦直接擦除線條。

在鎖定線稿圖層透明度的狀態下，使用模糊筆刷來添加柔和的紅色，並使其與周圍融合。

④ 上色的準備工作

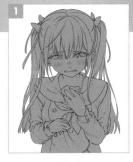
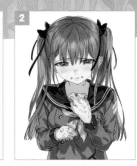

將彩色草稿設定為裁剪

1 重新描繪線稿輪廓,並以灰色填滿。**2** 將以彩色草稿製作而成的填充圖層(除了線稿和草稿輪廓填充圖層之外的所有圖層)設定為裁剪。直接套用彩色草稿的填充圖層,並以加筆修飾的方式繼續上色。

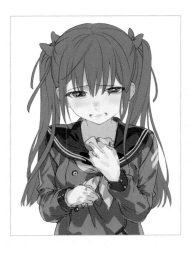

調整頭髮的外形輪廓

複製頭髮的彩色草稿圖層,並建立一個用於調整輪廓的圖層。使用易於區分的原色藍色填充上色,然後補足沒有填色到的部分、消除超出範圍的部分。配合線稿完成精確填充後,鎖定調整圖層的透明度,使用原始的頭髮顏色進行填充。然後在其上將頭髮的彩色草稿圖層設定為裁剪。

> **Point**
>
> 由於頭髮的輪廓很細緻,因此彩色草稿的填充上色往往會偏離整理過的線稿線條,為了使後續的填充上色更容易進行,在此階段要將輪廓再重新描繪一次。

⑤ 上色肌膚

上色臉部的周圍

1 調整臉部周圍的陰影和口部的上色狀態。為了呈現咬緊牙關的感覺,在嘴角陰影部分的牙齒要加上較深的陰影。**2** 使用模糊筆刷調整臉頰的紅潤感。**3** 暫時隱藏眼睛和高光的圖層,調整眼白和眼白的陰影。

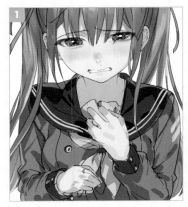
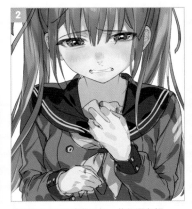
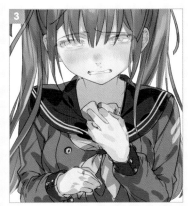

對於頭髮落在額頭上的陰影,以及嘴唇的陰影等部分,使用吸管工具汲取彩色草稿繪製的肌膚陰影的顏色來上色,然後模糊處理,使其融入周圍。

在耳垂和下巴稍微添加一些紅潤色調。

在眼白陰影的邊緣,使用與肌膚陰影相似的顏色來稍微添加一些紅潤色調,以此增加眼睛的立體感。

上色身體

1. 在頸部周圍和手部加強描繪出立體感。2. 在光影交界處和服裝陰影投射的區域，再追加一層更深的陰影色。

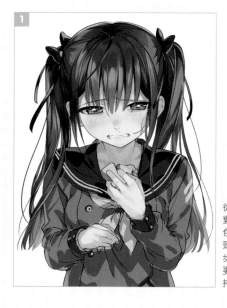

從這裡開始，對於肌膚的上色要與服裝和頭髮的上色同步進行，而且要隨時注意保持平衡。

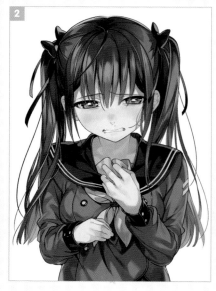

藉由在陰影中添加深色的陰影，可以增加畫面的強弱對比。

6 描繪眼睛

描繪眼睛的內側

1. 修正眼睛的輪廓。2. 繪製虹彩的細節，3. 並在黑眼珠周圍的陰影上再添加一層更深的陰影色。4. 上色黑眼珠。5. 加入高光，為了呈現風景和天空在眼中的反射，使用降低透明度的筆刷在虹彩的陰影部分薄薄塗上一些水藍色。6. 左眼也一樣上色。

配合線稿，調整彩色草稿的輪廓形狀。

依照線稿的線條，調整陰影色的範圍。使用降低透明度的筆刷，在眼睛中央加上一個比黑眼珠稍大的陰影色。

以Q版變形的風格，將虹彩的放射狀圖案描繪成鋸齒狀的形狀。

由於全黑會給人平面的印象，這裡要使用吸管工具汲取眼睛的顏色，在不改變彩度的前提下，以降低明度約15%的顏色來上色。

以白色描繪主要的高光，然後在旁邊和黑眼珠的下方加上較小的高光，還有在眼球的兩側也加上用來表現眼球圓潤感的小高光。

另一側的眼睛也以相同的步驟來上色。

描繪眼睫毛和眉毛

1 在一個色彩增值圖層上,使用深色的膚色描繪眼尾和眼頭,並使用較暗的茶色來描繪眼睫毛。**2** 在同一個圖層上直接描繪眉毛。

為了保留線稿描繪出來的細節,顏色的深度要設定為不至於消去線條筆觸的程度。圖層的位置要在頭髮圖層的更上層。

眉毛的顏色可以使用吸管工具汲取頭髮的顏色來上色。

增加透明感

1 在眼睛的圖層上,建立一個新的圖層,並設定為剪裁,然後在眼睛的下半部分加入水藍色的漸層效果。**2** 將圖層效果更改為濾色模式。

雖然這裡使用了冷色調的水藍色來營造淚水的形象,但根據角色和情境的不同,也可以使用其他顏色。

根據色調來選擇要使用的圖層效果,有時也會使用發光模式或柔光模式等等。

(7) 描繪頭髮

細節的上色

1 使用吸管工具從彩色草稿的頭髮用圖層汲取顏色,然後直接在同一個圖層中進行描繪。**2** 右半部也以同樣的方式進行描繪。**3** 整理頭髮上的高光所形成的天使光環部分的形狀,將受到光線照射的髮絲以一根一根描繪的感覺,順著髮流的方向移動筆刷進行描繪。**4** 在臉部周圍和髮尾的部分加上膚色的漸層效果。

使用降低透明度的筆刷大致整理塗色的部分後,再用細筆刷描繪額頭邊緣的陰影和反光等細節。

在雙馬尾的髮尾處加入稍微偏向水藍色的明亮色,使整體畫面呈現輕盈的印象。

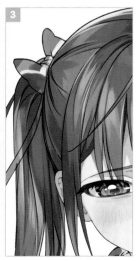

先用較大的筆刷輕輕地在受到光線照射的區域上色,再使用細筆刷進一步添加更明亮的光。

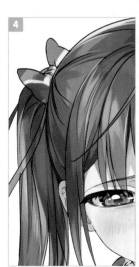

讓肌膚以及頭髮的色彩相互融合,營造出統整的感覺。

進行最後修飾

1 在緞帶上塗色，2 複製頭髮的圖層，將複製的圖層更改為覆蓋圖層，並調整對比度。3 為了使緞帶和頭髮之間的交界更加清晰，在緞帶上添加反光。4 在線稿圖層上建立一個普通圖層，並追加描繪偏離髮流方向的零星飄散髮絲。

黑色的主色調上色完成後，將陰影和亮光的邊緣細節描繪出來，呈現出光澤感。

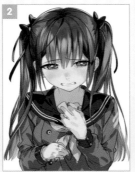

如果感覺顏色太鮮豔或對比度太強的話，可以調整色相，彩度，使色調變得像是原本顏色直接變得稍微深色的狀態。

緞帶整體的色調也調整為略帶藍色調的黑色，以避免與頭髮稍微帶紅色調的黑色相重疊。

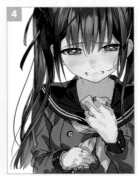

使用比頭髮顏色稍暗的顏色，以及與頭髮的高光亮度相當的顏色，區分描繪陰影範圍內的零星飄散髮絲，以及受到光線照射處兩種不同的零星飄散髮絲。

(8) 描繪衣服

描繪陰影的細節

1 在彩色草稿的衣服圖層上直接描繪陰影的細節，同時將從衣服輪廓溢出的部分修掉，整理畫面。2 繼續進行上色。3 描繪反光的細節，將光線仔細地描繪在布料邊緣。4 降低彩色草稿圖層的透明度，並在其上建立一個普通圖層。描繪胸口和袖口的鈕扣，左臂的臂章和水手領的線條。

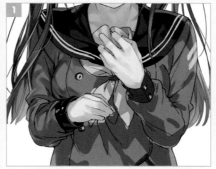

使用降低透明度的筆刷，一邊描繪陰影的輪廓，同時進行模糊處理，接著在陰影邊緣和衣物皺摺等特別暗的部分填入更深一些的顏色。

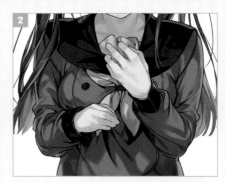

為了更容易看清陰影的輪廓，這裡將衣服裝飾的圖層設定為穩藏。

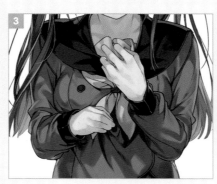

在靠近頸部的地方使用較暗的膚色，可以使顏色看起來更加融合自然。

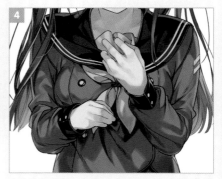

由於裝飾需要比較精細的描繪作業，因此不使用彩色草稿，而是重新將線稿整理在新的圖層上進行繪製。使用裝飾的明亮色作為點綴色，可以增添畫面的強弱對比。

⑨ 進行最後修飾

描繪眼淚的細節

1 在線稿上方建立一個普通圖層，繪製淚滴的輪廓。**2** 鎖定圖層的透明度。在淚滴反光的部分，使用吸管工具從頭髮中汲取的灰色，繪製映射的效果。**3** 切換回肌膚的圖層，在淚滴積聚處邊緣加上較深的陰影色。**4** 使用畫筆描繪睫毛上的淚滴。

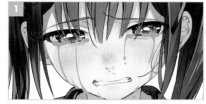

使用較深的膚色，以平塗的方式繪製眼眶中積聚的淚滴、沿著臉頰流淌的淚痕，以及滴落在手背上的淚水。

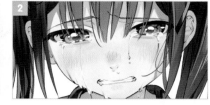

由於淚水是水滴的一種，因此在繪畫時，可以使用吸管工具從臉部周圍的肌膚、衣物等地方汲取顏色來上色，這樣可以呈現出水滴自然的晶亮感。

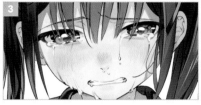

藉由在肌膚圖層上繪製淚水，可以使淚水的輪廓更加突出，增強角色正在哭泣的印象。

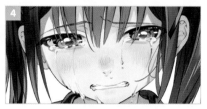

返回畫有眼淚的圖層，然後開始描繪附在睫毛尖端的水滴。

調整眼睛的色調

為了使淚滴和眼睛的顏色有所區別，以更清晰地表現表情，可以藉由提高眼睛和睫毛圖層的對比度，降低明度來進行調整。如此可以使眼睛的顏色比原來的色彩更暗且更清晰。

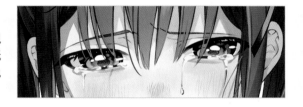

加上光線的表現

1 將所有角色的圖層放入一個資料夾中，然後在那個資料夾上方建立一個新的圖層，並將其設定為剪裁模式。使用明亮的水藍色，在臉部周圍和頭髮末端等地方加上漸層效果。**2** 將圖層切換到濾色模式，並降低透明度。

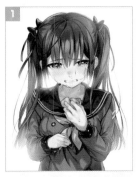

為了使角色更融入白色背景，這裡要表現出光線來自背後的效果。在一個白色的房間中，光線反射在牆上，使臉部和頭髮看起來明亮而柔和的感覺。

將濾色圖層的不透明度設定為70%。

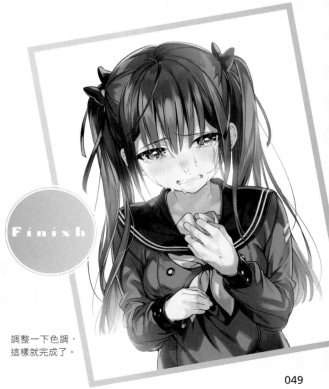

Finish

調整一下色調，這樣就完成了。

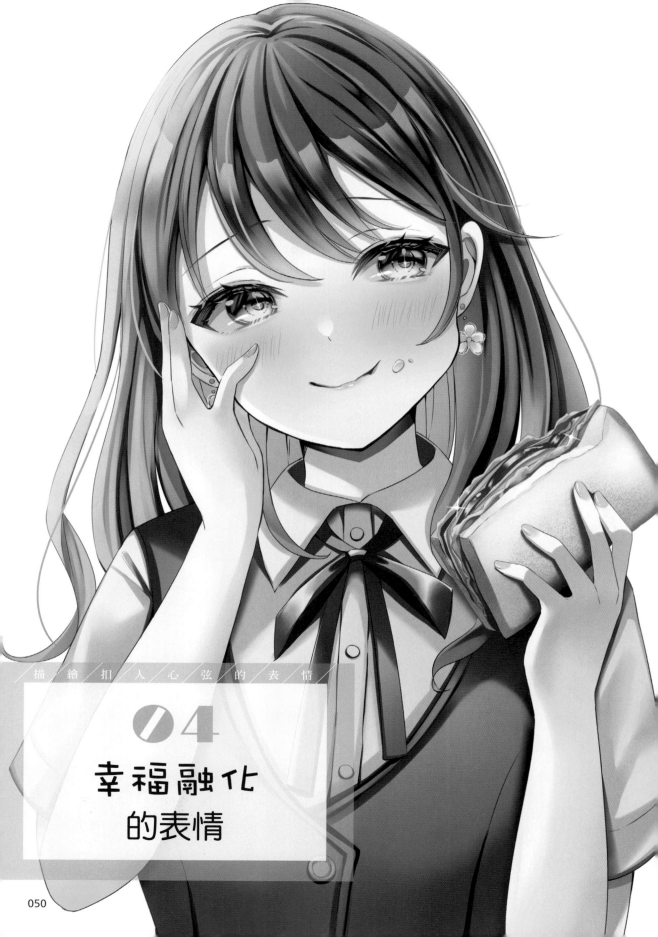

描／繪／扣／人／心／弦／的／表／情

04
幸福融化
的表情

設計概念與表現

透過享受美味食物，描繪一種心滿意足的幸福表情。

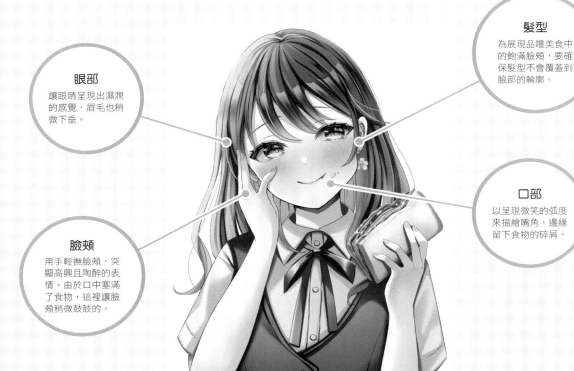

髮型
為展現品嚐美食中的飽滿臉頰，要確保髮型不會覆蓋到臉部的輪廓。

眼部
讓眼睛呈現出濕潤的感覺，眉毛也稍微下垂。

口部
以呈現微笑的弧度來描繪嘴角，邊緣留下食物的碎屑。

臉頰
用手輕撫臉頰，突顯高興且陶醉的表情。由於口中塞滿了食物，這裡讓臉頰稍微鼓鼓的。

CONCEPT

基於「陶醉的表情」的主題，透過享受美味食物，使整個臉部的緊繃感消失，呈現出一種充滿幸福感的柔和表情。透過眼尾下垂的「垂垂眼」，以及瞳孔中較多的高光，營造出閃閃發光的感覺，藉以表現出幸福感。同時，由於情緒高漲，臉頰會變得興奮並泛紅。在嘴角加上食物的痕跡，突顯一種正在沉迷於品嚐美食的狀態。整體上希望呈現一個柔和氛圍的角色，因此選擇了具有女性風格的可愛時尚服飾，並將頭髮表現出輕柔飄逸的感覺。

Artist

桜ひより

熱愛制服和清純女孩的插畫家。在書籍和角色設計等領域活躍中。

Twitter：@hiyori_skr　　Pixiv：ID9406623

繪製過程

使用工具：Krita／Photoshop

① 描繪草稿和線稿

描繪彩色草稿

描繪仔細的草稿，確立人物形象。同時要細心描繪出陶醉愉悅的表情。

描繪線稿

根據草稿描繪出線稿。臉部輪廓線條較粗，頭髮線條則較細，強調線條的粗細變化。在可能變成深色陰影的區域，於線稿階段就應該描繪較粗的線條。

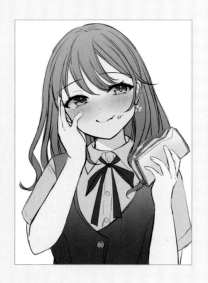

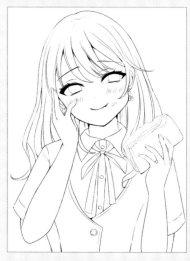

食物部分使用較粗的線條，與人物區分。由於在塗色時會進行更精細的描繪，此時還不需要將所有線條都畫出來。而且這樣會更有助於呈現立體感。

② 塗上底色

塗上固有色

■ 塗上基本的顏色並描繪三明治的配料細節。② 將線條的顏色調亮，以使臉頰、鼻子和口部能融合得更自然。

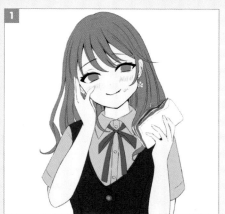

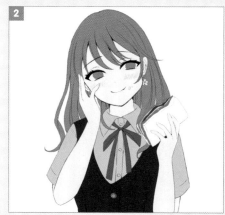

③ 肌膚的上色

加上陰影

1意識到光源的方向,加上陰影。**2**進一步使用稍微較暗的色調,一邊模糊處理與周圍融合,一邊上色。瀏海形成的陰影和頸部的陰影較深,上色時不需要模糊處理。**3**塗上較深色的陰影。頸部因為會受到反光的照射而稍微變亮,所以需要在顏色上加入強弱對比。

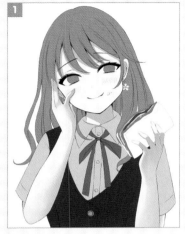
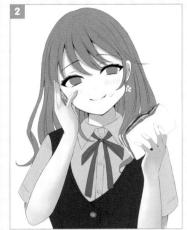
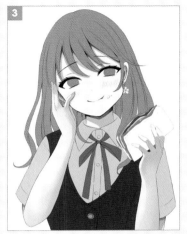

加上紅潤和高光

1使用噴槍工具在臉頰上塗上紅色。**2**加上高光。

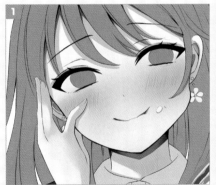
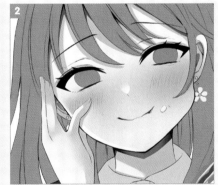

透過給臉部加上紅潤,可以帶出角色的興奮狀態,加強角色的陶醉感。

加上高光可以使肌膚看起來更有立體感。

為口部和指甲加上色彩

1在嘴唇上塗上唇膏。因為這是一幅正在品嚐美食的插畫,所以口部的表現非常重要。**2**在指甲上塗上顏色。

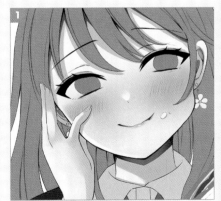
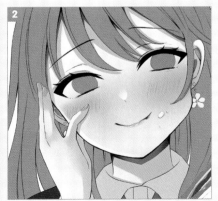

使口部看起來飽滿且有立體感。

透過氣血紅潤的質感,突顯女性的柔美特質。

053

④ 描繪眼睛

加上陰影和高光

1 消去眼球的線條,上色眼白,並模糊處理眼頭部分。**2** 加上陰影,並模糊處理邊界線。**3** 在眼睛下方加上亮光。**4** 進一步加上深色陰影。

描繪眼睛裡的細節

1 加上反光。**2** 描繪瞳孔,稍微偏向拿著三明治的方向。**3** 描繪虹彩。**4** 用最深的顏色來模糊處理眼睛輪廓,突顯眼睛的存在感。

在眼睛裡加上閃爍光芒

在眼睛裡描繪閃爍光芒,使眼睛閃耀發亮。

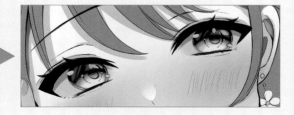

描繪睫毛的細節

1 將線稿塗成與膚色相搭配的顏色，施加模糊處理，使其與周圍融合。2 精細地描繪睫毛細節。3 進一步描繪更多細節。

眼睛的最後修飾

1 稍微描繪出淚袋的形狀。2 在眼睛的邊緣塗色後模糊處理，使眼睛看起來潤澤。3 追加更多高光。

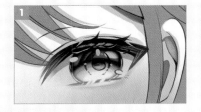 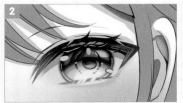 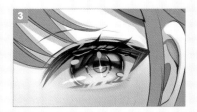

⑤ 描繪頭髮

加上淡淡的陰影和高光

1 留意立體感，加上陰影，2 在光線的方向使用較亮的顏色淡淡地塗色。

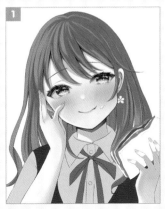 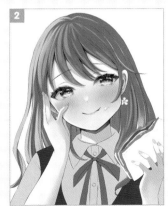

畫筆的設定。

加上強烈的高光和陰影

1 加上環狀的高光。使用粉紅色或水藍色等顏色薄薄地上色，讓頭髮看起來華麗一些。2 加上濃厚的陰影。

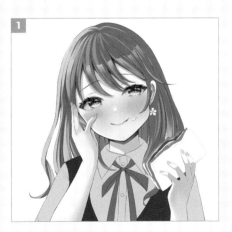 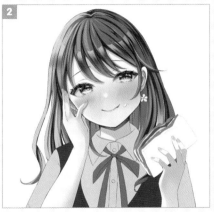

呈現出通透感

1 讓瀏海的髮尾融入膚色,一邊模糊處理,一邊上色。藉由加上明亮的色彩,使頭髮產生空氣感和立體感。

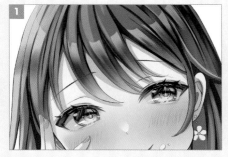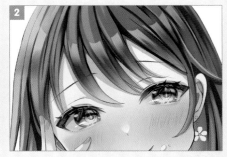

髮型的最後修飾

使用明亮的顏色描繪兩鬢下垂的短髮細節,調整整體的效果。

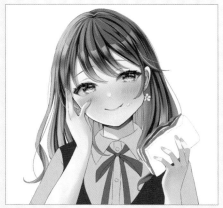

沿著大片髮流細緻地描繪小束毛髮,使整體呈現自然、柔和的效果。

⑥ 描繪服裝

加上淡淡的高光和陰影

1 將受到光線照亮的部位塗上明亮的顏色。**2** 一邊意識到褶皺位置,一邊加上陰影。

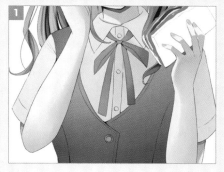

加上較強的陰影和高光

1 塗上最深的陰影。**2** 在緞帶的高光和胸部下方稍微加上反光。

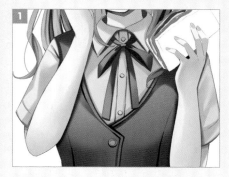

⑦ 描繪三明治

為吐司和餡料的細節上色

1 使用特殊效果中的紙張質感增加吐司表面的粗糙感，同時描繪出吐司的邊緣。2 使用漸層效果為餡料加上光影。3 加上陰影，並在意識到鮮明度的同時，將顏色的細節呈現出來。

▼ 特殊效果
用紙質感　水彩 2
強さ　50
倍率　120%
☐ ペン入れに適用
特殊效果　【效果なし】
幅　1
強さ　0

紙張質感的設定。

三明治的最後修飾

1 加上高光，表現出新鮮的感覺。
2 為拿著三明治的手部加上陰影，並進行模糊處理。

⑧ 整體的最後修飾

調整色調

建立一個覆蓋圖層，將明亮的顏色加在整個畫面上。為三明治加上閃爍的亮光素材，調整色調之後就完成了。

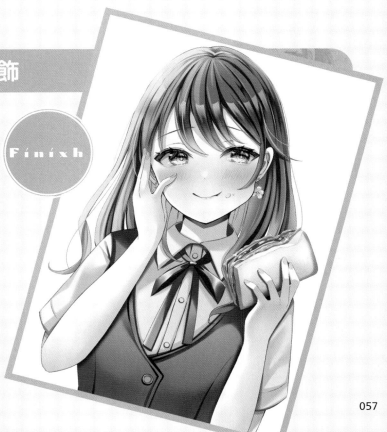

Finish

閃爍的亮光素材。

覆蓋圖層。

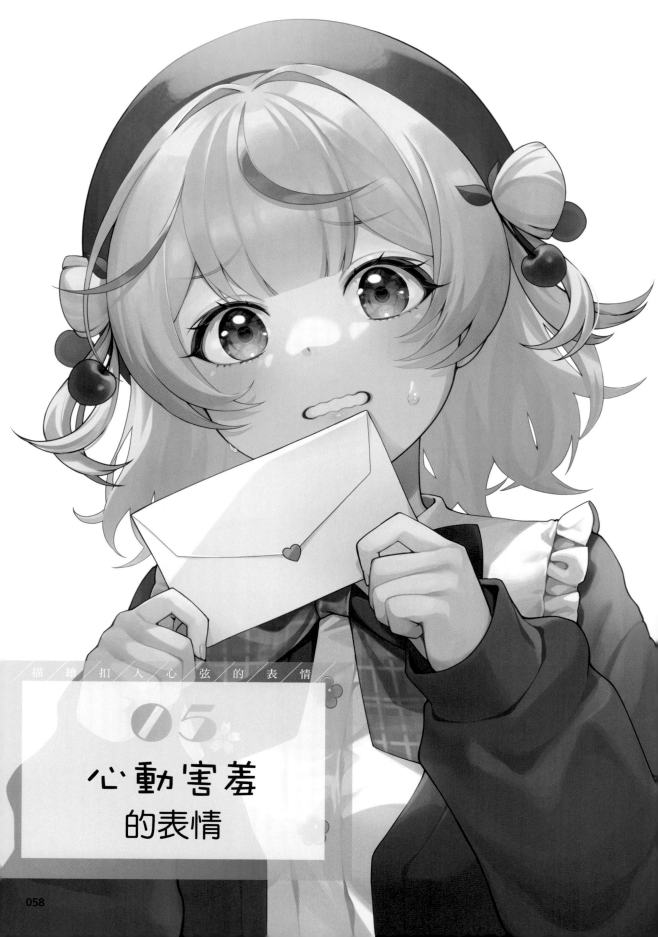

05

心動害羞
的表情

設計概念與表現

透過多種表情元素以及眼睛的表現和光線的照射方式，
描繪了角色複雜而心動的表情。

眼部
大大地張開眼睛，
以潤澤的瞳孔表現
驚訝的神情。

臉頰
透過臉頰泛紅並垂
下一些汗珠，呈現
一種害羞的表情。

口部
使用Q版變形的表
現方式，使口部呈
現如波浪般起伏，
演繹出感到困擾的
表情。

髮型
透過頭髮下緣向外
擴散的表現方式，
表達出一種激動的
情感。

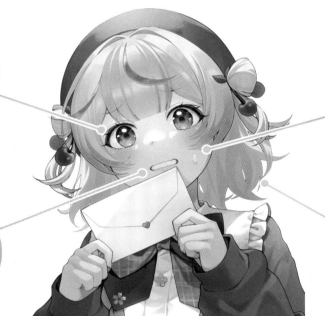

CONCEPT

這是角色手裡拿著情書，感到心跳加速的場景。結合了「慌張的表情」、「驚訝的表情」以及「害羞的表情」等多種元素來表達這個「心動的表情」。不僅僅是害羞而已，還加入了「焦慮」和「驚訝」等元素，使角色的情感更加豐富。同時還強調了眼睛的潤澤感，藉以補足單純讓臉頰顯得紅潤所無法充分表現出來的「心動感」。照明設定為來自背面和上方的強光，表現出在臉部形成陰影的狀態。透過在臉上的陰影，可以表現出角色內心的焦慮感。

Artist

きるしー

兼職自由插畫家。在2D插畫領域中，活躍於CD插畫和Vtuber角
色設計等方面。喜歡描繪眼睛閃閃發光的女孩子。

Twitter：@k_l_c_y

Pixiv：ID1417064

繪製過程

使用工具：CLIP STUDIO PAINT

① 描繪草稿

決定構圖

先描繪出數種不同的構圖草稿。這次選擇的是運用小物件來簡單明瞭地表達情境，並且構圖具有魄力和動感的第三種構圖。

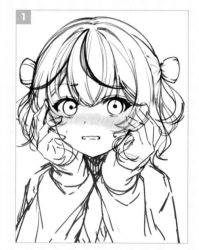

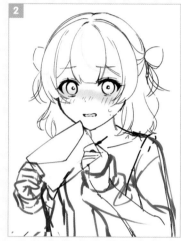

描繪彩色草稿

為草稿加上色彩。在草稿加上色彩後，整體形象更容易理解，也更容易察覺到畫面的變形等需要修改之處。

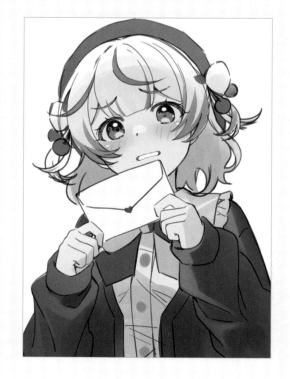

② 線稿及底色

描繪線稿

在整理形狀的同時，建立線稿。由於有時會在上色後再進行修改，因此描繪時不要過於細緻。同時，為了避免變形而降低畫質，建議將線稿建立在矢量圖層上。為了防止形狀變形，需要在物體重疊看不見線條的地方也加上線條，然後在下一個步驟進行整理。

畫筆是自製的，設置條件居於鉛筆和G筆的中間。線條粗細以A4畫布來說是5px左右。想要描繪顏色較深的部分時則使用G筆。

對於具有動感的部分（例如後髮尾等處），不需要描繪線稿，而是在完成填色之後，再進行線條的描繪即可。

塗上底色

將深綠色塗成背景色，再使用固有色來填充上色草稿。此時要簡單勾勒出頭髮的定位參考線。

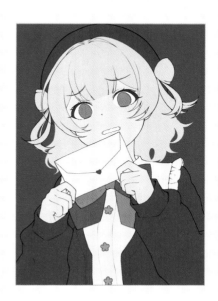

③ 上色肌膚

加入高光

將逆光的光線環境描繪出來。**1**首先將整體的基色調暗，**2**然後在想要讓光線照射到的皮膚部位加上高光。

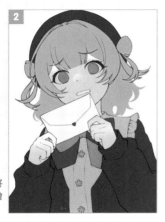

由於逆光的光源在背後，正面整體看起來會較暗。

使用噴槍工具或G筆將高光的細節逐漸描繪出來。

加入陰影及血色

1在整理高光形狀的同時，加上陰影。**2**在臉頰、嘴唇、眼周等部位加上紅色調，表現紅潤的血色。頭髮的形狀也稍作修飾。

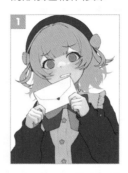

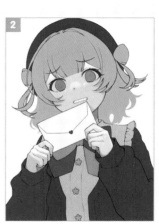

塗上底色

以高光的顏色作為基礎，開始塗上色彩。同時要仔細調整後方頭髮的外形輪廓。

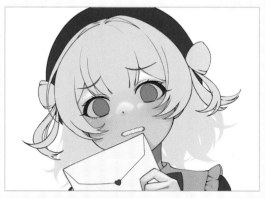

後方頭髮不需描繪線條，只要以外形輪廓的方式呈現髮尾即可。

上色陰影的細節

1使用G筆明快地描繪出明顯的陰影，2塗上較淺的陰影，製造漸層效果。3一邊調整筆刷的筆壓，一邊為整體加上淡淡的色彩，並使其融入周圍，如果有模糊處理過頭的部分，可以使用G筆進行修飾，或選擇透明色來消去顏色。然後重覆1～3的作業步驟。

描繪陰影的底色

在保留光線照射部分的同時，在整體加上陰影的底色。對於邊界處要以模糊處理的方式，塗色成漸層風格。

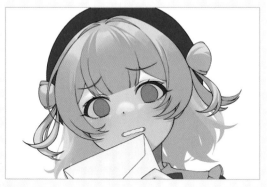

這裡使用的是由CLIP STUDIO ASSETS提供的「主線も水彩も厚塗りも一本でやる怠けものブラシ（主線、水彩、厚塗一條龍的懶人筆刷）」和G筆來進行描繪。

加入高光

在描繪陰影細節到1的狀態後，2一邊微調陰影形狀，一邊使用先前用於描繪線稿的自製筆刷來加上高光。

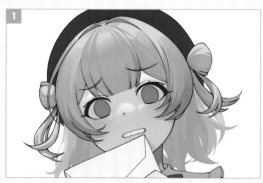

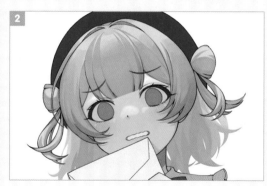

⑤ 描繪衣服

描繪開襟毛衣和帽子

1 簡單調整色彩，加上漸層，使下方顯得較暗。**2** 在受到光線照射的部位放上明亮的紅色。**3** 比 **2** 受到更明亮的光線照射，營造出逆光感，**4** 加入陰影，按照相同步驟處理頭髮。

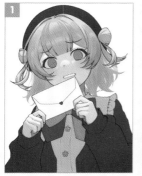 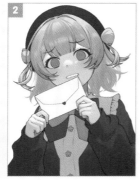 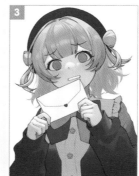 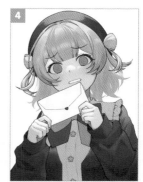

描繪襯衫

1 使用G筆描繪大致上的陰影。**2** 一邊整理陰影的形狀，一邊加上細微的陰影。**3** 配合衣服的褶皺，加入更深的陰影。

對於哪些部分應該要有陰影，需先將大致的定位參考線描繪出來。

使用與上色頭髮陰影相同的筆刷，以留下筆觸的方式進行塗色。

一邊使用G筆加上清晰的陰影，同時加上深淺變化，避免太過單調。

描繪小物品

使用與描繪開襟毛衣和襯衫相同的方法，為小物和緞帶上色。

加上漸層效果

在眼球上方加上漸層效果，使其變暗。

描繪橢圓形的陰影

使用深色描繪橢圓形的陰影。

描繪菱形的陰影

在眼球的頂點描繪出菱形的陰影。

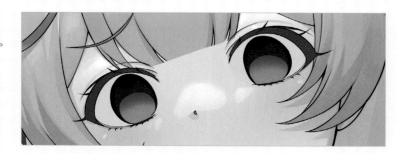

描繪瞳孔的細節

在描繪瞳孔的同時，也將眼睛內部的細節描繪出來，增加資訊量。在眼睛的頂點加上紫色的微微高光，使眼睛看起來更有立體感。

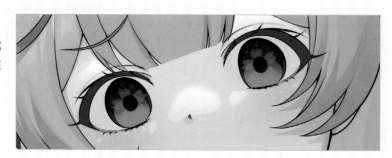

加上微弱的高光

在眼球下方加上微弱的高光。

描繪出強烈的高光

建立新的濾色圖層。描繪出使用
噴槍工具模糊處理的部分,以及
使用G筆描繪的清晰橢圓形,然
後使其發光。一邊確保視線確實
朝著預期的方向看過去,並微調
位置和角度。

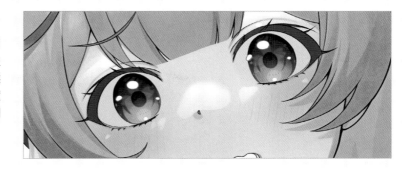

為睫毛塗色

為睫毛的細節塗色。預設上半部
分會受到光線照射,所以選用淺
色。

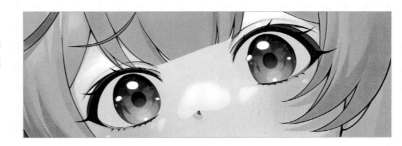

描繪睫毛的細節

細緻地描繪睫毛,使睫毛呈現出
毛束感。此外,整體的細節描繪
出來後,肌膚顏色顯得偏白而有
些突兀,需要再進行調整。口部
以及眼白部分也要再上色進行修
飾。

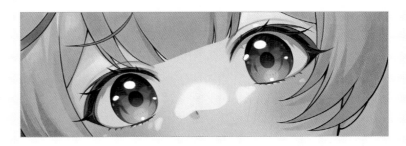

加上汗水

由於心跳加速的感覺有些不夠,
所以決定再加上汗水。

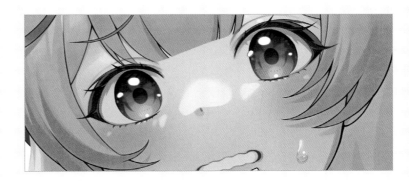

使眉毛變得透明

在頭髮範圍內建立蒙版並分配到
表情資料夾,使眉毛能夠穿透瀏
海。

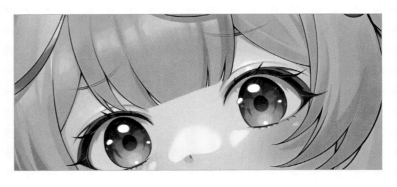

改變線稿的顏色

由於黑線條會使線條過於醒目，因此需要改變顏色。建立一個新圖層，將線稿設定為剪裁。使用與附近物品顏色相符的深色進行塗色。

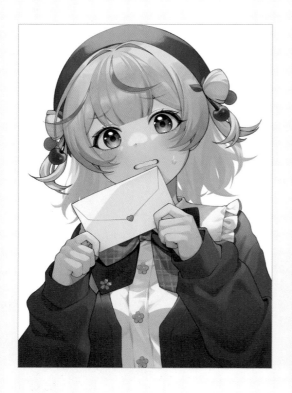

加筆和修改

進行整體的加筆修飾。在線條過於醒目的部分上方塗色，使其融入周圍，並在後側頭髮沒有線條的地方加上線條。也將後側頭髮的顏色稍作調整。

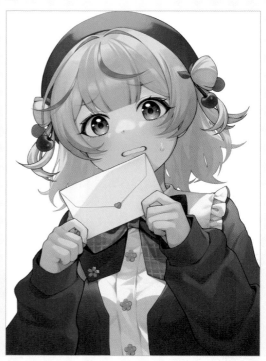

在瀏海上加上膚色

使用噴槍工具在瀏海上加上膚色，以表現通透的感覺。

使用特效圖層來進行調整

由於插圖已經大致完成，最後要加上圖層效果，並調整色調。

將色調曲線彎曲成如圖片般的曲線，提升整體顏色的亮度。

使用柔光圖層加上漸層效果，呈現比其他特效圖層更柔和的光線氛圍（圖片為已經轉換為普通圖層的狀態）。

覆蓋圖層①
為了呈現出空間的上下感，這裡要將下方的顏色加深（圖片為已經轉換為普通圖層的狀態）。

覆蓋圖層②
用於加強顏色和部分零件的立體感的圖層（圖片為已經轉換為普通圖層的狀態）。

柔光圖層
為了加強空間的上下感，處理成上方為白色，下方為黑色的漸層效果（不透明度15%）。

描繪眼睛裡的細節

使用相加圖層，對眼睛進行大量的細節描繪。不僅可以用來表現閃閃發光的狀態，還可以透過描繪心形等元素，表現心動的表情。

加上發光效果

將圖片合併，將等級調整滑軌推向右側來增加亮度。接著施加約9px的高斯模糊處理。將圖層效果設置為濾色，調整不透明度至30～50%即完成。

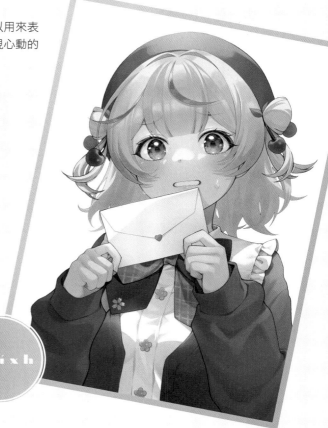

Finish

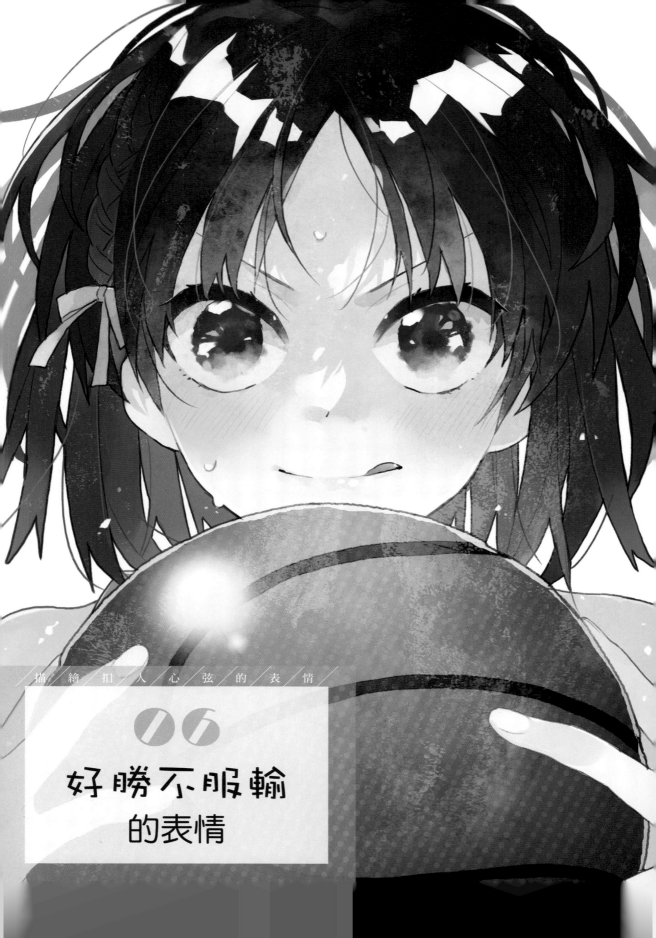

06

好勝不服輸
的表情

設計概念與表現

為了要將表情直接傳達給欣賞畫作的觀眾，這裡截取了運動員的「就是這一刻！」的瞬間。

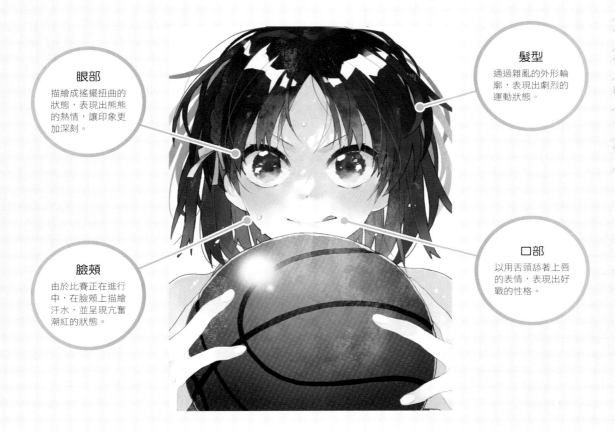

眼部
描繪成搖擺扭曲的狀態，表現出熊熊的熱情，讓印象更加深刻。

髮型
通過雜亂的外形輪廓，表現出劇烈的運動狀態。

臉頰
由於比賽正在進行中，在臉頰上描繪汗水，並呈現亢奮潮紅的狀態。

口部
以用舌頭舔著上唇的表情，表現出好戰的性格。

CONCEPT

要描繪迷人有魅力的表情，其中一個關鍵就是要讓畫面充滿故事性。這幅插畫描繪了「面對比賽的對手，絲毫不退縮！」的場面。在角色設計方面，相比起行為強悍的男人婆形象，我認為平時注重外表的普通女孩，在社團比賽中展現出勇敢和強勢的一面更加酷炫，因此我在髮型中加入了髮辮，也讓她繫上了緞帶。考慮到故事性以及角色的性格和氛圍，可以讓繪畫的成品更加穩定，同時過程也會更有趣。

Artist

カロ村

在Twitter和pixiv等平台上發表插畫作品，平時則是以描繪漫畫為主。

Twitter：@karomura　　Pixiv：ID12673228

繪製過程

使用軟體：CLIP STUDIO／PaintTool SAI Ver.2／Photoshop

描繪彩色草稿

在草稿階段中，要決定好大致的顏色和自己想要突顯的重點，並想像完成後的形象。

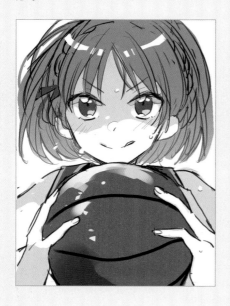

臉部的底稿

使用CLIP STUDIO製作底稿。
1 使用線對稱工具描繪臉部的定位參考線輪廓。被籃球遮掩的身體部分也要粗略地描繪出來。將 **2** 瀏海 **3** 後側頭髮區分為不同部分，並以填充上色的方式將輪廓外形描繪出來。

雖然預設了後續會進行畫面的裁剪處理，但如果草稿描繪尺寸太小的話，將圖像傾斜時，可能會出現沒有描繪到的區域，因此要將底稿設定為較大尺寸。

與使用線條描繪相比，以填充上色的方式描繪，更容易保持整體平衡。

為了更容易區分，描繪後側頭髮輪廓時，要設定為與瀏海不同的顏色。

描繪身體的底稿

1 追加描繪籃球的定位參考線輪廓，然後 **2** 進行整理。**3** 裁剪畫面，調整整體平衡。

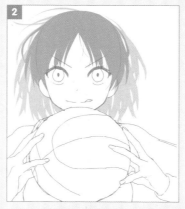

使用比描線時更粗一些的畫筆來進行描繪。

將多餘的線條消除，整理成單一線條。

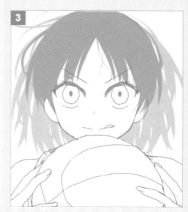

由於眼神的力道感覺有點弱，因此將眼睛略微放大。

② 描繪線稿

在不同的圖層中繪製

以分為不同圖層描繪的底稿為基礎,將線稿描繪出來。像是臉頰線條、手指的肌肉、頭髮的細節描寫等補充線條,要使用較淡的濃度進行描繪。

由於可能需要進行位置調整,這裡要將圖層區分得細一些。不同分色的部分是在各個不同圖層描繪的線稿。

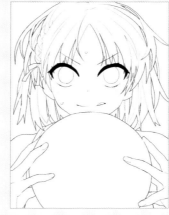

③ 進行底塗

塗上外形輪廓和固有色

■仔細塗色外形輪廓,並在背景的透明部分進行保護。■建立一個普通圖層,並設定為剪裁。塗上顏色。

籃球將在之後使用Photoshop來上色,因此先與背景同樣設定為透明。

為了營造比賽中的強烈照明下的氛圍,這裡增加了肌膚的彩度。

圖層的結構。

上色眼睛

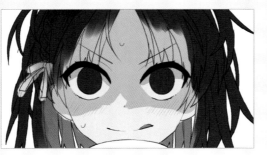

為了要增強眼神的力量,單獨建立一個眼睛圖層來上色。為了後續還要消除眼睛的主線,要適當地取消眼睛圖層透明部分的保護範圍。

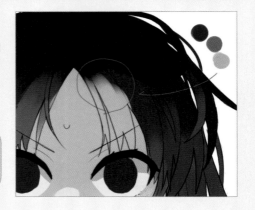

④ 上色身體

切換軟體工具

PaintTool SAI Ver.2版本進行上色。將所有顏色合併到一個圖層中,使用色彩混合筆刷逐漸疊加顏色。使用吸管工具選擇中間色→上色→再次選擇中間色→再上色,反覆進行這個過程。

> **Point** 使用色彩混合筆刷可以輕鬆建立恰到好處的中間色,省去了自己調色的麻煩。對於不擅長調色的人來說是一個很好的方式。

整體上色並加以整理

一邊混色整理整體的顏色,一邊將汗水和光線描繪出來。雖然因為沒有對每個部分進行圖層區分,會有難以進行顏色修正的缺點,但由於所有顏色都在一個圖層中進行管理,更容易取得整體顏色的平衡。

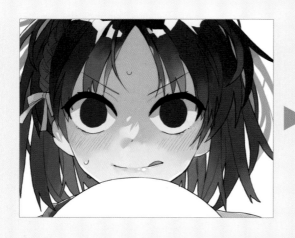 ▶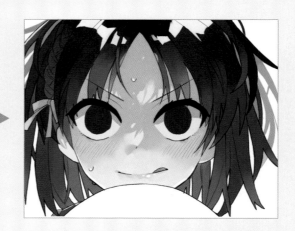

⑤ 上色眼睛

進行顏色區分

因為眼睛的上色方式與其他部位有所不同,這裡要建立一個新的普通圖層來描繪。在完成不同顏色的底色上色後,取消透明保護,同時刪除眼睛線稿的輪廓。

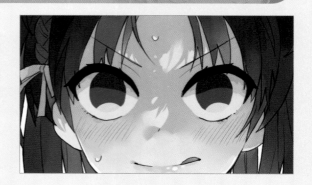

模糊眼睛

使用帶有漸層和噪點紋理的筆刷來模糊處理顏色的邊界。在重疊混色的部分使用吸管工具汲取顏色，逐漸模糊處理整個區域，營造出一種因汗水滲出形成的波動搖晃動態效果。

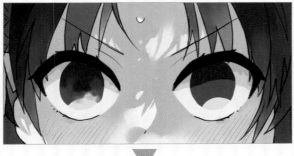

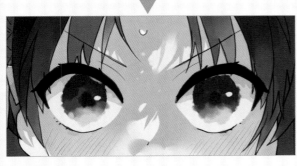

筆刷的設定。

加入高光

在眼睛中加上高光。配合眼睛的形狀，一邊模糊處理，並使其呈現波動的效果。

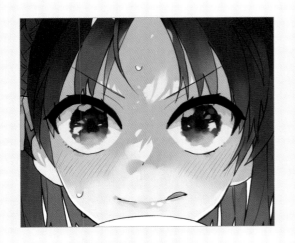

上色睫毛的細節

配合眼睛的形狀，將睫毛的內部也塗上顏色。這裡是在睫毛下方稍微加上一些紫色，用來作為眼睛的藍色和黃色的襯托色。

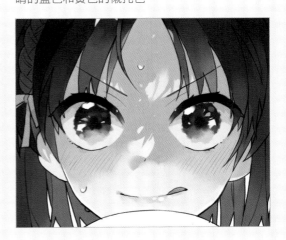

⑥ 加筆描繪髮型

由上而下描繪更多髮絲

1 建立一個新的圖層，僅追加描繪瀏海重疊的部分。**2** 在最頂層再建立一個普通圖層。加上額外的髮絲並隨處塗上白色。

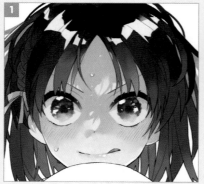

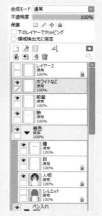

圖層的結構。

⑦ 上色籃球

描繪主線

切換到Photoshop。調整籃球的大小，同時加上紋理線條。如果是比較嚴謹的畫作，這裡會使用曲線工具和圓規等工具來描繪。但這次希望呈現的是一種生動的感覺，所以主線，包括紋理，全部都是以自由手繪的方式描繪。

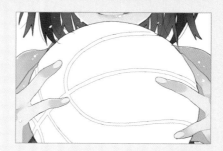

加上漸層效果

1 對籃球的紋理和整個球體加上圓形的漸層效果。由於數位作畫感較強的關係，**2** 沿著輪廓加上高光部分。

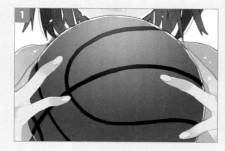

加上材質紋理

將預先準備好籃球的材質紋理，以柔光100%的模式放上畫面。

加上反光

加上大面積的反光，籃球就完成了。這次由於籃球不是畫面上的主要元素，請儘量不要進行太細緻的調整修飾。

⑧ 調整色彩

將線稿區分為不同顏色

依照肌膚與臉部的零件、服裝、髮型、飾品區分為四個圖層，並配合周圍的顏色描繪線稿。請注意臉頰的線條不要混到膚色以外的顏色。

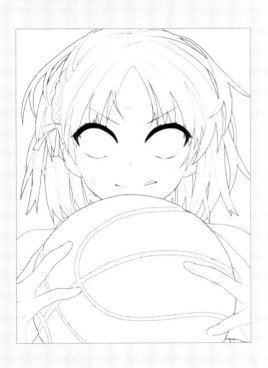

調整色彩平衡

依照色彩平衡的色相→彩度的順序，調整整體的色調。這裡製作了 **1** 偏藍色調版本和 **2** 偏紅色調版本，這次選擇了偏藍色調的版本。

進行微調

微調色彩和彩度，使肌膚色稍微淡化一些。

9 進行最後修飾

為整體加上紋理材質

將所有圖層合併，濾色設定為100%來使用紋理材質。

追加紋理材質

由於想強調人物的臉部，因此單獨在插圖的中央再加上另一個紋理材質。將濾色設定為30%，並將想要突顯的區域以外的部分都消除。

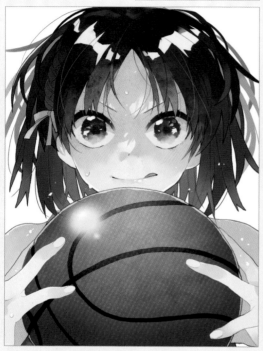

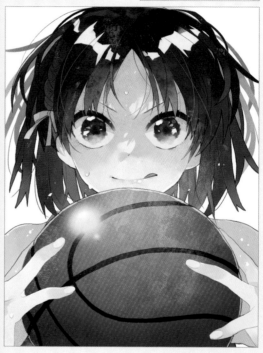

加上非銳化蒙版

由於紋理材質會使畫面的色調略微改變，**1**重新運用色彩平衡，將整體色調調整為稍微偏向藍色，**2**然後對整個畫面加上非銳化蒙版來突顯邊界。

加筆修改

檢查畫面,清除雜
點,並修改溢出範
圍的部分。同時再
加上陰影。

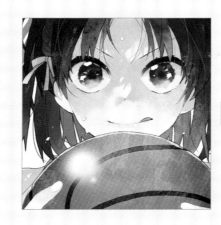 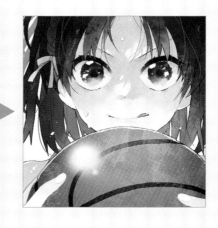

調整後側的頭髮

對後側頭髮的灰色部分進行範圍
選擇,將顏色修改得更淡一些。

臉頰加上紅潤

為了表現人物下一秒就要動起來的感覺,
在臉頰加上一些紅潤修飾。

將圖層設定為色彩增值模式,並設定透明度為40%。

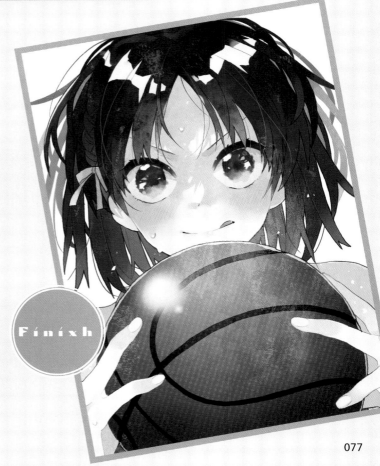

Finish

具戲劇效果的打光方式②

不同的光線設定，會讓陰影的位置和形狀有所改變，整個插圖的氛圍也會產生變化。
這裡要為各位介紹一些別具特徵的光影效果。

〔底光 (Under Light)〕

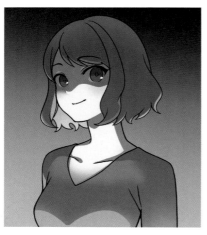

光源位於臉部下方的光線效果。由於在臉部
上方產生陰影，具有突顯臉部五官的特徵。
可以強化眼神的力道或是營造神秘的氛圍。

例 P68

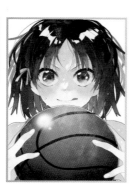

〔輪廓光 (Rim Light)〕
（後側光 (Edge Light)）

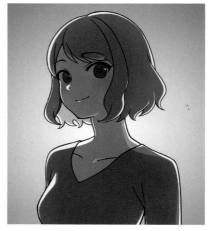

光源位於被攝物體後方的光線效果。特點是
在外形輪廓上會出現強烈的高光，可以讓人
物看起來像是浮現在光裡面。

例 P40

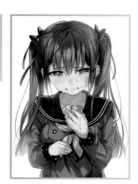

描繪細緻微小的
表情

本章要介紹由細膩的情感或是複雜的心情所產生的
表情的描繪技巧。

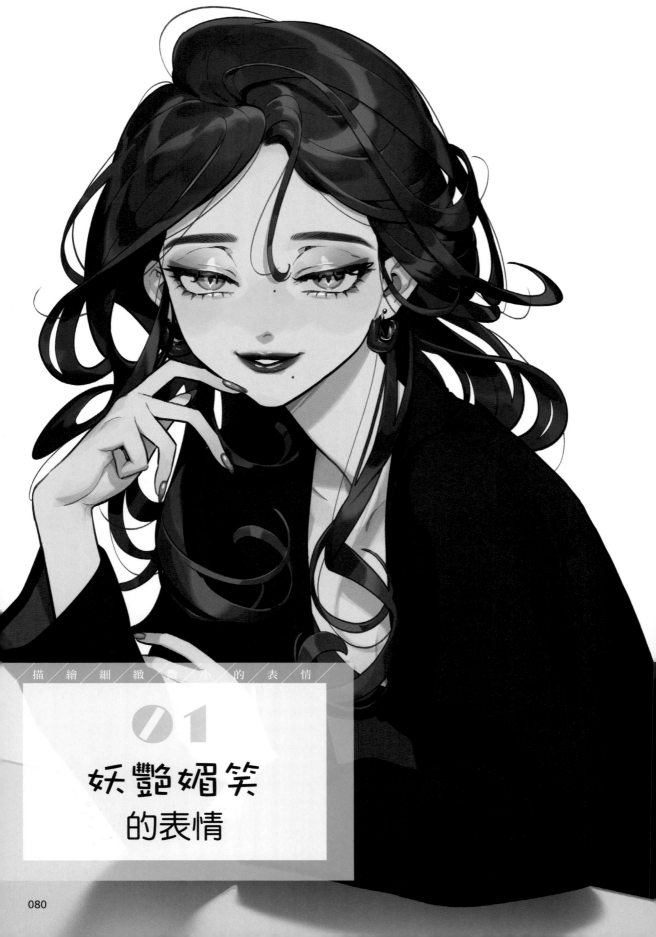

描／繪／細／緻／微／小／的／表／情

01

妖艷媚笑
的表情

設計概念與表現

以帶點壞，讓人防不勝防的成熟女性為角色形象。
雖然運用較少的色數，但將畫面修飾成簡約而充滿艷麗的感覺。

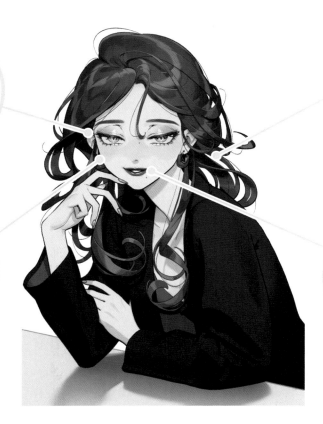

眼部
把下眼瞼向上提起，瞇著雙眼。透過輕柔地降低眼睛的高光，使這對略朝下看的目光充滿神秘感。

髮型
設計成自然隨性的髮型，營造一種輕鬆自在的氛圍。

臉頰
為了突顯眼睛的存在感，淡淡地上色即可。

口部
呈現出成熟而優雅的微笑。為了突顯嘴角的笑意，使用了深色的唇膏。

CONCEPT

整體設計概念是「帶點壞，讓人防不勝防的成熟女性」。為了營造一種輕鬆自在的氛圍，設計成輕鬆自在的姿勢和自然隨性的髮型。由於整體色彩以及構圖都相當簡單，特別在髮型加入了較大幅度的動感，使畫面更有吸引力。在描繪定位參考線和草稿的階段就要考量整體的色調。最終決定以藍色～紫色的冷色系為主，呈現出知性而妖艷的形象。由於想要盡量突顯表情，所以服裝選擇了較簡單的設計。同時讓眼睛和指甲的顏色相互搭配，並將衣服的內裡設計為金色系，藉以維持整體色調的統整感。

Artist

めめんち
居住在廣島的插畫家。擅長描繪神秘而有些性感的女性角色插畫。在各方面都很活躍，包括主視覺設計、角色設計、裝幀插畫、MV插畫等。

Twitter：@nmememen　　Pixiv：56845123

繪製過程

使用軟體：CLIP STUDIO PAINT

① 描繪草稿

決定構圖

透過傾向於低垂的眼神營造出神秘的氛圍。不在眉毛上加入太多動感，使表情看起來輕鬆自在。臉上的妝容也是整體容貌印象的一部分，①在眼部和口部的妝容部位塗上顏色。②使用灰色塗滿人物，確認外形輪廓。

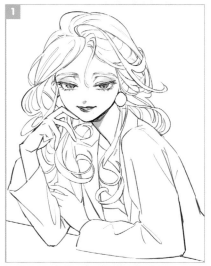

將眼影和唇彩的外形輪廓描繪出來。

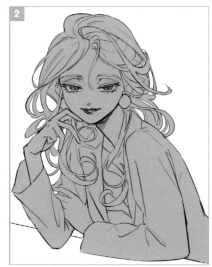

運用外形輪廓來調整構圖的平衡。

② 描繪線稿

基本的線稿

將草稿的透明度設定為15%。①建立一個新圖層，以較粗的線條描繪身體和服裝的輪廓線。②再建立一個新圖層，描繪細節的皺褶，為線稿增加一些強弱對比的層次感。

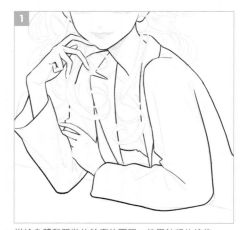

描繪身體和服裝的輪廓的圖層，使用較粗的線條。

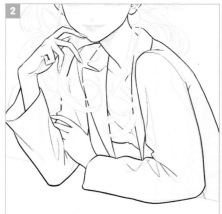

描繪手部和服裝皺褶等輪廓內部的圖層，使用較細的線條。

線稿用的筆刷設定。可以用較粗略的質感來描繪。

髮型線稿

建立一個髮型線稿專用的圖層。**1**描繪髮型輪廓，**2**用細線勾勒出髮束感。若將畫筆的抖動校正設定為較強的15～20，可以使線條更加流暢，也比較好畫。

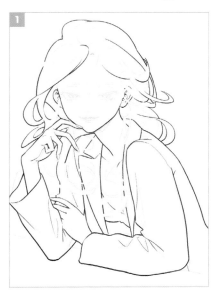

整理草稿的線稿，加粗髮型的輪廓。

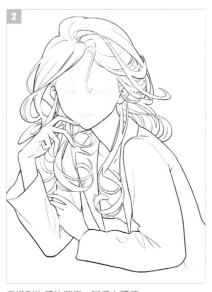

意識到物體的深度，賦予立體感。

描

繪

細

緻

微

小

的

表

情

> **Point**
>
> 建議將用來描繪線稿的圖層設定為「向量圖層」。這種圖層的特點是在放大或縮小描繪完成的線條時，畫質不會劣化，形狀和粗細也可以自由調整。

臉部的線稿

1意識到眉毛要描繪出自然的毛流方向，而睫毛則要注意有塗上睫毛膏，要呈現出明顯的毛束感。**2**建立描繪眼睛專用的圖層，用較淡的顏色描繪眼睛的輪廓和瞳孔。

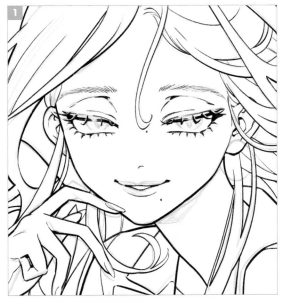

在描繪眉毛時，要注意每一根毛髮的毛流，仔細地描繪。睫毛既要有力道，但也要避免變得太過濃厚，要保留一些間隔。

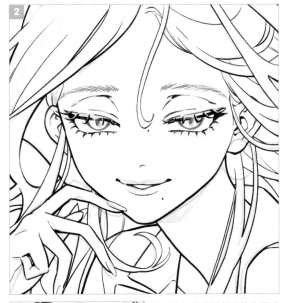

為了方便之後調整線條和更改顏色，這裡要分開建立圖層來描繪。

③ 塗上底色

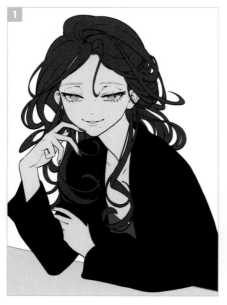

將零件分別塗上色彩

1 對每個零件建立一個圖層，填充上色。由於在上色的過程中，可能逐漸使整體顏色變得偏亮，因此要將基本色彩設定得稍微暗一些。**2** 描繪眉毛。

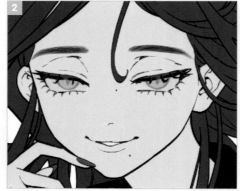

眉毛希望呈現出柔軟的質感，因此使用筆觸設定成較柔軟的筆刷。

④ 上色肌膚

加上紅潤色調

建立一個新圖層，使用與眉毛相同設定的筆刷，粗略地加上皮膚的紅潤色調。以臉頰、鼻子等較立體的部位，以及耳垂、手指、下巴等末端部位為中心塗上顏色。

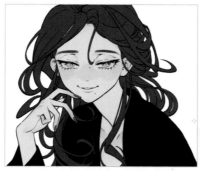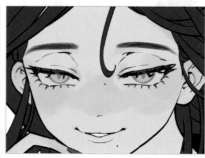

關鍵在於只要稍微地塗上顏色。

以色彩增值模式加上陰影

有意識地考量光源方向，以色彩增值圖層來加上陰影。**1** 像動畫上色的方式塗上明確的顏色，再將有圓潤感的部分，以及物體與陰影的距離較遠的部分，做重點的模糊處理。**2** 追加一個色彩增值圖層，進一步在位置較深的部位加上更暗的陰影。

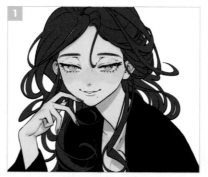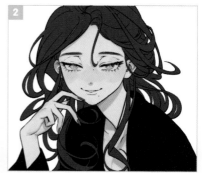

瀏海遮蓋的額頭、頸部周圍、以及手掌等位置都要塗上較大面積的陰影。

對於 **1** 的陰影中的更邊緣的地方再次加上陰影。

5 髮型的上色

加入高光

1建立一個用來描繪高光的圖層,注意毛髮束的大致形狀,粗略地加入高光。**2**在呈現出細微的毛束感的同時,整理一下形狀,然後以色調補償來調整顏色。

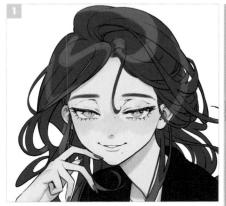

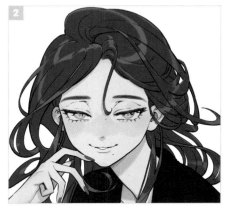

描繪要加上高光範圍的線條。

使用橡皮擦工具修整形狀。

加上陰影

1建立一個色彩增值模式的圖層,與高光同樣地加上粗略的色彩。**2**使用指尖工具來部分模糊處理,同時調整形狀。**3**在受光較強的區域輕輕使用橡皮擦,使陰影變淡一些。

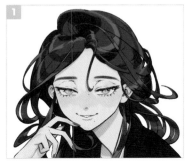
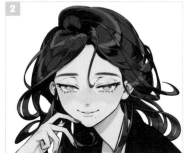
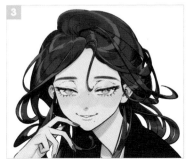

調整高光

1複製高光的圖層,將顏色更改為粉紅色系。使用指尖工具朝向外側做模糊處理,形成高光的邊緣。**2**追加一個色彩增值模式圖層,在形狀較深的部位再次加上陰影。**3**在頭髮的後側加上邊緣光,突顯空氣感和頭髮的立體感。

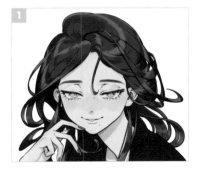
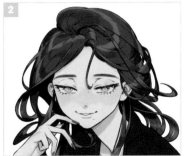
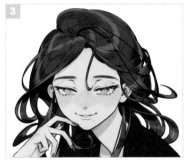

調整色彩

1 建立一個覆蓋模式圖層，使用噴槍在光線照射較強的地方加上明亮的橙色。2 由於整體的高光顏色相當亮，因此要使用剪裁功能在普通圖層上建立陰影，使其變暗。3 建立色調補償圖層，調整色相、彩度和明度，使其呈現較為沉穩的色調。

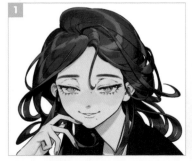 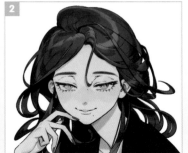 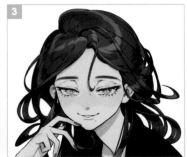

⑥ 妝容

眼妝

為了讓金色的眼睛更加突顯，使用對比色的藍色系進行眼妝。讓眼部的線條更清晰，並使眼尾看起來有點上揚，營造出強勢女性的氛圍。此外，強調高光部分，可以讓眼睛看起來更有潤澤感。

在眼尾周圍輕輕擦上淡藍灰色。　使用深藍灰色，在眼睛上描繪粗眼線，使眼尾看起來有點上揚。　在眼皮和淚袋的中央加上高光，使眼睛看起來立體。　在高光周圍加上邊線，並調整成與眼睛相同色系，融入周圍。

唇妝

為了呈現出令人印象深刻的嘴唇，這裡要以大膽的唇線勾勒唇形。使用色彩增值圖層加上陰影，同時不要模糊處理高光的邊緣，呈現出具有光澤的感覺。

在唇上加上彩度較低的基底色。　將高彩度的顏色從嘴唇的內側向外側擴展出去。　使用色彩增值圖層在唇上加上陰影，使唇形更具立體感。　在嘴唇較高的部分加上高光。

眉毛＆睫毛的彩妝

對眉毛和睫毛施加彩妝。為了展現出女性的性感，刻意讓眉形看起來比較明顯。睫毛要與眼妝相互協調，保持眼部平衡，不要讓印象變得太過強烈。

 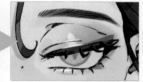 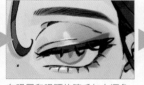 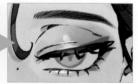

在眉頭加上淡淡的紅色調。　使用吸管工具汲取頭髮的陰影顏色，並將其塗在眉尾的位置。　在眼尾和眼頭的睫毛加上深色，突顯眼球的立體感。　在睫毛的較高的部位，使用與眼睛相同的顏色加上高光。

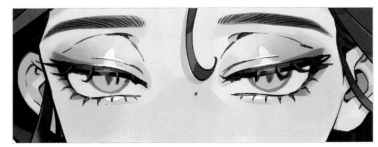

7 描繪眼睛

改變線稿的顏色

為了使線條與膚色更協調,這裡要將線稿的顏色更改為茶色。並在陰影處加深顏色。

加入陰影和光線

1追加陰影,2建立一個強光圖層,使用與頭髮和眼影相搭配的紫色來描繪反光。3讓眼睛的中心更明亮,呈現出如貓眼般的瞳孔來強調銳利感。

圖層的結構。

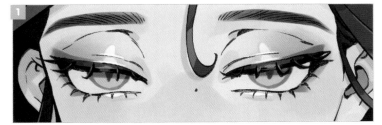

建立色彩增值圖層,透明度設為85%,在眼睛內描繪陰影。

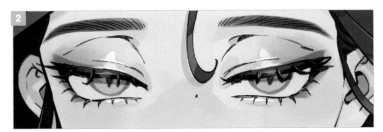

將強光圖層設定為100%。呈現出比覆蓋圖層更強的光源。

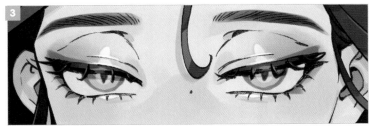

將濾色圖層設定為50%。瞳孔要以描繪的方式上色。

最後修飾

藉由在瞳孔和眼睛的下方加上高光,可以使眼睛呈現光滑感。高光的表現要低調些,營造出冷淡而神秘的人物形象。

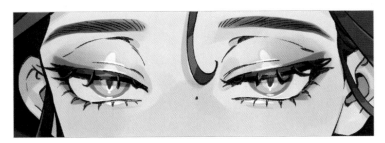

建立相加(發光)圖層,將透明度設定為65%。

(8) 描繪服裝和飾品

描繪服裝

1 建立一個色彩增值圖層,大致加上陰影。 2 整理陰影的形狀, 3 加上頭髮的陰影。 4 在前方的肩膀附近加上一些高光。 5 使用與眼睛顏色相符的顏色上色身體和袖子的內裡。 6 建立一個色彩增值圖層,將陰影加到內衣上。

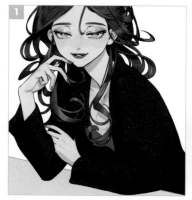

意識到光源和布料下方的身體形狀,描繪陰影。

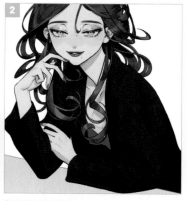

對於袖子等管狀部分施加重點的模糊處理,呈現出布料的柔軟質感。

一邊掌握頭髮的形狀,一邊描繪陰影。

因為這樣的塗色方式會顯得單調,所以要運用高光來加上變化。

藉由顏色的相互搭配,呈現出整體的統整感。

使用相同的步驟為外套上色。

描繪指甲

1 建立一個覆蓋圖層,在指甲的中心放上高彩度的顏色。 2 加上圓形的高光。
3 進一步加上較淡的高光,表現凝膠指甲特有的光澤和飽滿感。追加陰影和反光,進行調整。

增加頭髮

隨機描繪頭髮,增加髮絲的分量。可以讓畫面的資訊量變得豐富,呈現出華麗的人物形象。

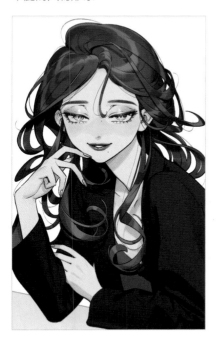

描繪耳環

由於希望臉部是最為醒目的部位,因此耳環採取了華麗和低調兼具的設計。最初的想法是設計成祖母綠的顏色,但感覺色調有些突兀,所以改用和內衣相同的藍色來搭配。

金屬部分配合眼睛和指甲的顏色,使用金色。

建立描繪線稿的圖層,開始描繪線條。

建立色彩增值圖層,分別對金屬和寶石加上陰影。

加上對比度較強的高光。

在寶石的邊緣加強反光,進一步突顯光澤感。

建立一個覆蓋模式圖層,用來局部調整彩度和明度。

追加一個色調補償圖層,調整色相。

9 調整

描繪桌子上的陰影

1 使用帶有藍色調的灰色描繪桌子上的陰影。先粗略地描繪形狀,然後使用模糊工具模糊陰影的邊緣。2 將圖層設定剪裁至陰影上,用來調整明暗。

更改線稿的顏色

將普通圖層剪裁到線稿圖層,用來更改線條的顏色。肌膚部分使用茶色系,頭髮則使用深紫色。

Finish

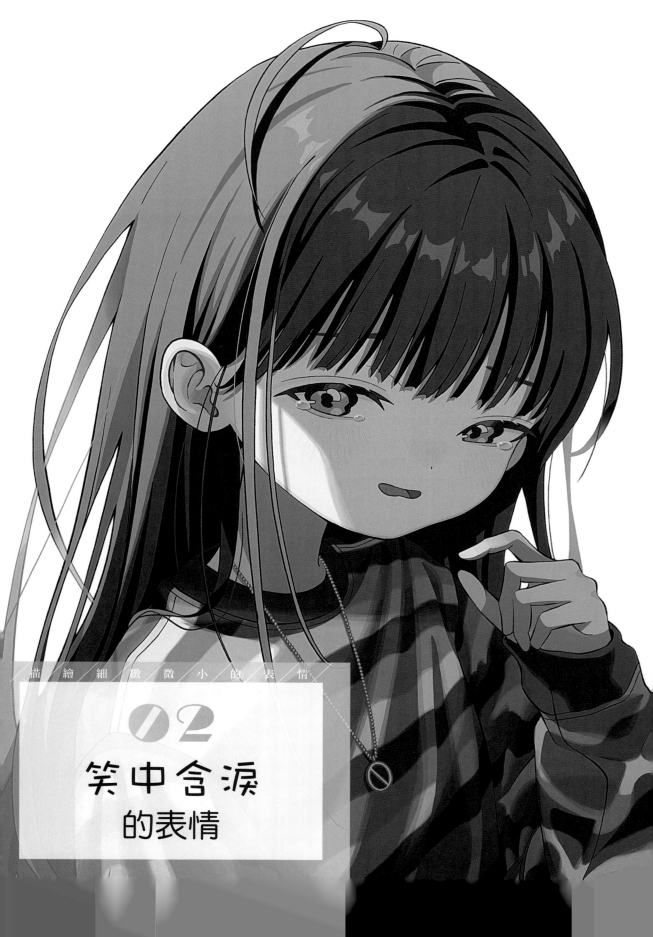

02

笑中含淚
的表情

設計概念與表現

為了同時表現兩種不同的表情，這裡巧妙地結合了「哭臉」和「笑臉」的元素。

眼部
透過以波浪狀線條描繪黑眼珠，使眼睛看起來像是充滿淚水。

臉頰
為了表現哭泣的樣子，在臉頰和鼻尖上加上些微的紅色調。

髮型
透過散亂的毛束，讓頭髮看起來有些凌亂，藉以表現哭泣的樣子。

口部
稍微讓嘴巴向後拉扯，同時表現出「哭泣」以及「笑容」的兩種情緒。

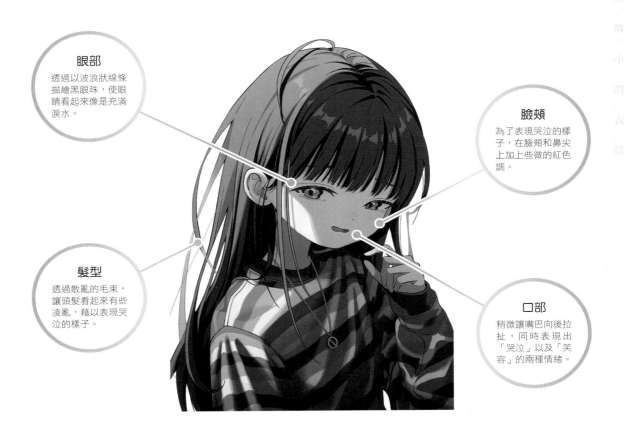

CONCEPT

「笑中帶淚」有著各種前後不同的背景因素，但在這個插畫中，描繪的是一個喜極而泣的樣子。特意將臉部的五官都設計成可以看起來像在哭泣，同時也可以是在笑的狀態。此外，透過左右的臉部也呈現出些許差異，表達了人物在兩種情緒之間擺動的感覺。在光線處理上，這裡將臉部設定為從畫面右側的陰影，轉向左側的光線方向，並且朝著左上方傾斜的角度，營造出一種較為正面的氛圍。臉部稍微傾斜的角度，也呈現出一種當角色被看到哭泣的臉時，感到有點害羞的樣貌。

Artist
ひるね坊
主要在Twitter和Pixiv等平台上發布插畫作品。喜歡描繪角色人物待在稍微昏暗室內的景色。

Twitter：@Zzz_HB　　Pixiv：ID451217

繪製過程

使用軟體：Krita ／ Photoshop

① 描繪草稿

透過縮略圖來決定構圖

為了確定初步的構圖，這裡要先描繪出小尺寸的縮略圖草稿。
除了有助於掌握整體畫面之外，同時也方便輕鬆地描繪，可以
進行反覆嘗試和調整。角色人物的部分使用灰色填充上色的方
式處理，一邊確認外形輪廓，一邊進行描繪。

描繪詳細的草稿

描繪詳細的草稿。**1**確定表情、動作等細節。可以將左右臉的眼睛閉合程度
和眉毛下垂程度描繪成稍微非對稱的狀態，藉以表現出微妙的表情變化。**2**
同時還要確定整體的顏色和光源的安排。

為了表現濕潤的
眼睛，讓黑眼珠
的邊緣呈現波浪
狀。考慮已經哭
到眼睛腫脹的形
象，所以髮型也
略微凌亂。

光源設定為來自
畫面左上方，描
繪出人物正朝著
那個方向抬頭仰
望的場景。

2 **描繪底稿和底色**

描繪線稿

以草稿為基礎描繪底稿。為了在後續的線稿作業中不會產生迷惘,這裡要仔細描繪線條細節。例如頭髮、臉部這類會與其他部位重疊較多的地方,以及需要微調的位置,要事先區分為不同圖層來描繪。

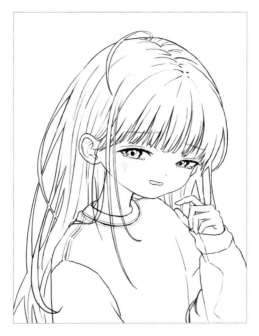

使用灰階來區分上色

在上色之前,先使用灰階來檢查明度的平衡狀態。**1**依照每個部位使用不同明度的灰色來區分上色。**2**對於頭髮、衣服的皺褶等部分,要描繪能夠表現出物體形狀的「影」。**3**對於受到強烈光線照射的部分,使用白色描繪;而沒有光線照射的「陰」部分,則使用黑色描繪。

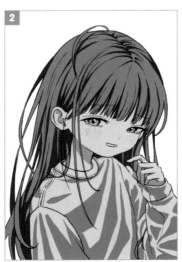

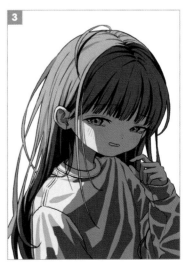

建立圖層,以灰階進行區分上色。在這裡是將圖層分為頭髮、肌膚和衣服、眼睛等三個部分。

建立用來描繪「影」的圖層。一邊意識到身體的凹凸形狀和深度,一邊仔細地加上深色的陰影。

建立用來描繪「陰」的圖層,並設定不透明度為30～40%。在意識到光源的情況下,加上面積較大的陰影。

塗上固有色

1 將「影」和「陰」的圖層設定為隱藏,然後塗上固有色。由於衣服只有單色的話太空虛了,這裡決定描繪成條紋圖案。**2** 將「影」的圖層設定為顯示,根據各部位各自的固有色去變更顏色。**3** 將「陰」的圖層設定為顯示,確認與固有色之間的畫面平衡。

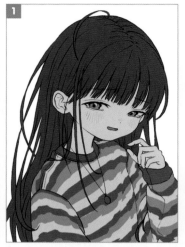

將衣服條紋圖案圖層的不透明度設定為50%,配置在「影」用圖層的上方。

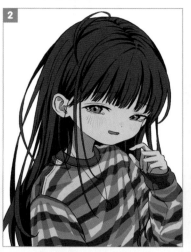

配合衣服皺褶的形狀,調整條紋的形狀。

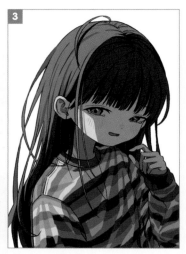

一邊觀察整體的平衡,一邊進行微調。

改更光與影的顏色

由於光部分和陰部分的位置已經確定了,現在分別將它們更改成不同的色調。**1** 複製「陰」的圖層,再以兩種補色構成的漸層對應來上色。**2** 執行HSV校正來進行校正,將光部分設定為水藍色,陰部分設定為橙色。**3** 降低已上色圖層的不透明度,讓光的部分和陰的部分各自以不同的色相呈現,使畫面有強弱對比,更加生動。

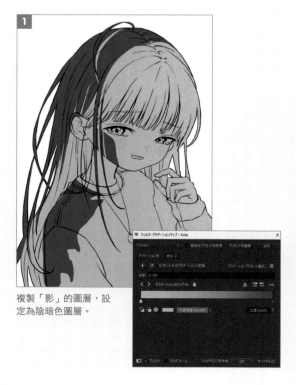

複製「影」的圖層,設定為陰暗色圖層。

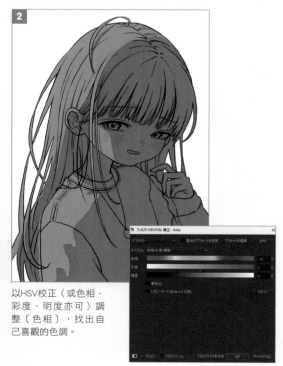

以HSV校正(或色相・彩度・明度亦可)調整〔色相〕,找出自己喜歡的色調。

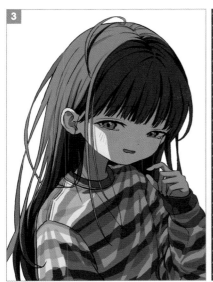

將複製並上色後的陰暗色圖層的合成模式更改為覆蓋模式,並將不透明度設定在10%至20%之間。然後配置於「影」的圖層下方。

P o i n t

將陰暗色圖層配置於「影」的圖層之上,可以增強效果;將其置於下方,則可以減弱效果。

3 線稿及底色

描繪線稿

以底稿為基礎,依照肌膚以及臉部五官、服裝、頭髮、飾品來區分成四個圖層,描繪線稿。

區分不同圖層來上色

1 在線稿圖層下方建立一個新的圖層,然後上色填滿整個外形輪廓。**2** 為每個部位建立一個圖層組,設定剪裁至**1**的圖層。接下來,使用各自的固有色進行填色。後續的填色步驟,基本上都是在這個圖層組內建立圖層來進行作業。

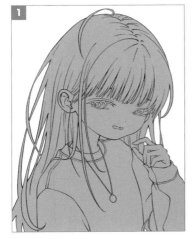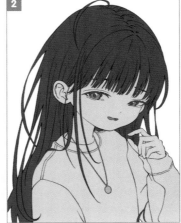

圖層的設定。

4 服裝的上色

為服裝加上陰影

1 將落在服裝上的陰影形狀描繪出來。**2** 一邊意識到皺褶的凹凸形狀，模糊處理陰影，加上深淺的變化。**3** 建立色彩增值模式的圖層，將特別暗的區域上色為黑色，突顯立體感和深度。邊緣部分要稍微模糊處理，以避免陰影的形狀過於清晰。

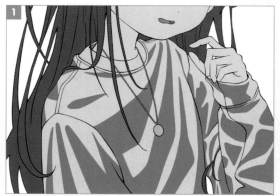

以「〔②描繪底稿和底色〕的〔使用灰階來區分上色〕」的**2**為基礎，描繪陰影。

通過筆壓的強弱變化來調整不透明度，使模糊效果有所變化。

建立色彩增值模式的圖層，將不透明度設定為75%。

<mark>Point</mark>

使用可以藉由筆壓來改變不透明度的「平筆」筆刷來描繪**2**的陰影。在上色過程中，基本上都是使用這個筆刷。

描繪圖案

在「影」圖層上方建立一個新圖層，根據皺褶的形狀描繪服裝的圖案。將不透明度設定為50%，使得下方的陰影得以穿透可見。

圖層的結構。

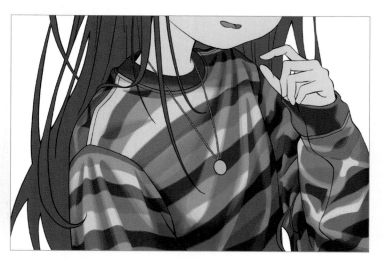

5 上色肌膚

塗上陰影

描繪瀏海接觸到的區域、頸部周圍、以及手部所形成的陰影形狀。既使是在陰影範圍中，像是光線在表面下散射，或者受到反光影響的部分，也要使用彩度稍高的顏色來上色。

上色眼部

◨以帶有紅色調的顏色稍微上色眼睛周圍。◨上色潤澤眼睛的裡面，◨上色淚滴。

表現出血色紅潤感和有點腫脹的感覺。

藉由漸層效果來表現淚眼汪汪的線條扭曲感。

在畫淚滴時，要去意識到眼淚就是水滴。

肌膚的最後修飾

◨更改線稿的顏色。像是臉部的輪廓、鼻子、嘴巴等想要突顯的部分使用深色；而雙眼皮的線條等不想要太顯眼的部分則使用淡色，並使其與周圍融為一體。◨在鼻尖、臉頰、耳朵和手指的關節部分，使用噴槍工具淡淡地塗上一些紅色調。

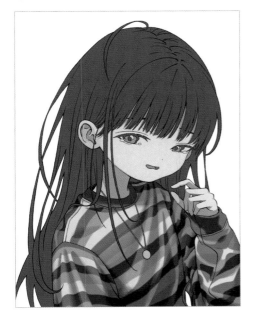

像是手指接觸的部分，或是耳朵這些想要表現血色感的部分，可以使用彩度稍高一點的顏色。

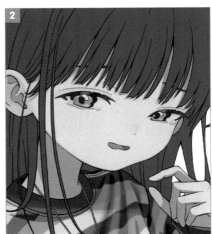

臉頰的線條上也淡淡描繪一些紅色。

圖層的結構。

097

⑥ 上色頭髮

加上陰影和高光

描繪頭髮內部的細節。■描繪陰影的形狀，②沿著頭部的曲線畫上天使的光環，③飾品也要將細節描繪出來。

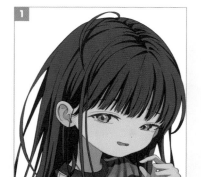

一邊意識到髮際線的位置，一邊加上陰影，增加立體感。

要在每一束頭髮上有意識地以「H」字形來描繪光線的反射部分。

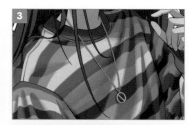

圖層的結構。

⑦ 加上整個畫面「陰」的部分

建立一個「陰」的圖層

■建立一個圖層，參考「〔②描繪底稿和底色〕的〔使用灰階來區分上色〕的②，將受到光線照射的部分以白色填充上色，陰的部分則用黑色填充上色。②在圖層上使用橙色上色光與陰的邊緣部分，以及可以看得見光線透過來的部分。

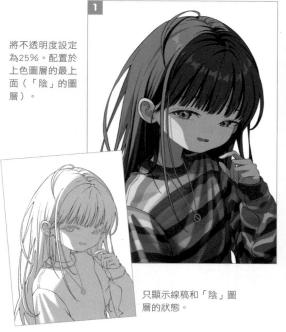

將不透明度設定為25％。配置於上色圖層的最上面（「陰」的圖層）。

只顯示線稿和「陰」圖層的狀態。

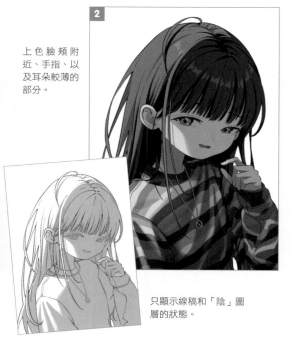

上色臉頰附近、手指、以及耳朵較薄的部分。

只顯示線稿和「陰」圖層的狀態。

建立陰暗色圖層

複製「陰」圖層，並將其設定為陰暗色圖層。使用「灰階填滿」的方法，按照〔②繪畫底稿和底塗〕的 **2** 的 **1**～**3** 步驟上色。

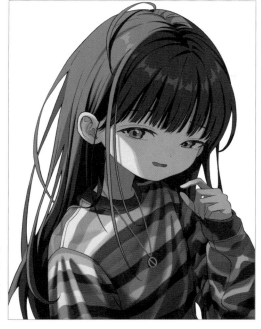

整體圖層的結構。

將合成模式設為「覆蓋」，不透明度設為10%，並且配置於「陰」圖層的下方。

8 進行加筆與修改

整理髮型

1 建立一個圖層。將遠處的髮束塗成白色，增添遠近感。**2** 描繪頭髮兩側鬢角的零星短髮並加以整理。

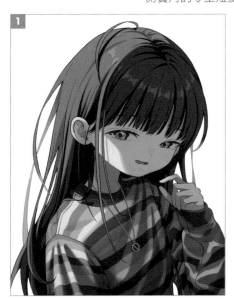

不透明度設定為50%。

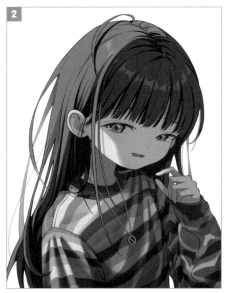

零星短髮的顏色要選用比鄰近髮色稍亮一個色階的顏色，不需描繪主線。

加上漸層效果

建立一個覆蓋圖層,不透明度設定為25%。先將整個畫面填滿白色,然後加上一個由上而下的漸層效果,使畫面底部變暗,藉此引導視線朝向畫面的上部。最後將所有圖層合併。

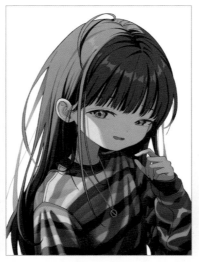

僅顯示漸層效果的圖層。

⑨ 使用Photoshop進行最後修飾

調整明亮度

將檔案轉移到Photoshop中。由於整個畫面都很暗的關係,需要進行色調的調整。**1** 選擇〔調整圖層〕→〔色調曲線〕,調整RGB曲線的形狀,使其稍微呈現S形,增加整體畫面的對比度。**2** 選擇〔調整圖層〕→〔色階調整〕,將高光的滑軌稍微向左移動,進行調整。

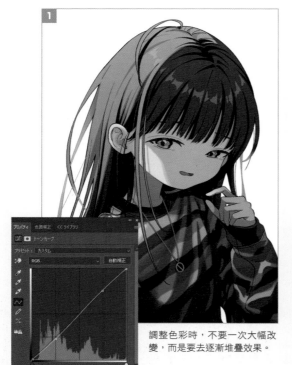

調整色彩時,不要一次大幅改變,而是要去逐漸堆疊效果。

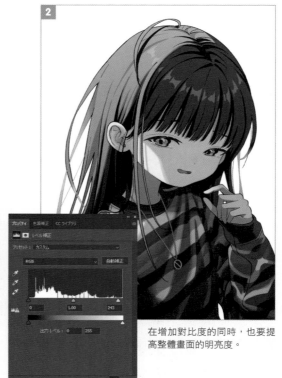

在增加對比度的同時,也要提高整體畫面的明亮度。

使用漸層對應來進行調整

1 調整〔色相・彩度〕，將彩度調高，加入一些紅色。**2** 建立漸層對應，調整色彩的平衡。

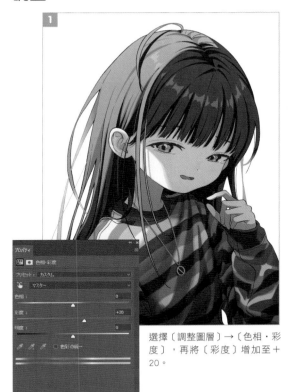

選擇〔調整圖層〕→〔色相・彩度〕，再將〔彩度〕增加至＋20。

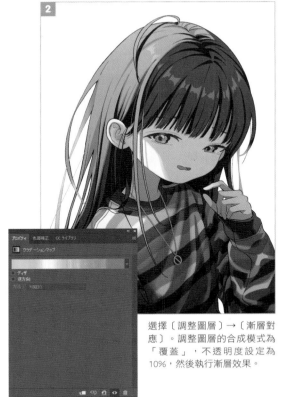

選擇〔調整圖層〕→〔漸層對應〕。調整圖層的合成模式為「覆蓋」，不透明度設定為10%，然後執行漸層效果。

加上濾鏡

選擇〔濾鏡〕→〔銳化〕→〔非銳化蒙版〕來進行最後的修飾。「非銳化蒙版」是一種用來增強指定像素對比度的濾鏡，可以讓輪廓看起來更加清晰，適合用來突顯整個畫面的邊緣線條。

× 非銳化蒙版的設定。

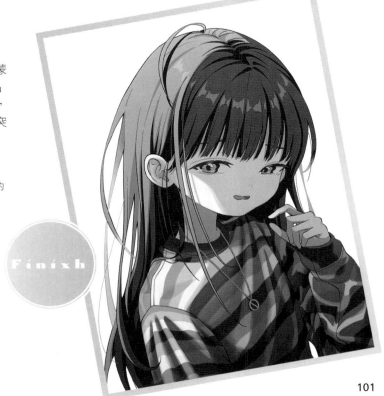

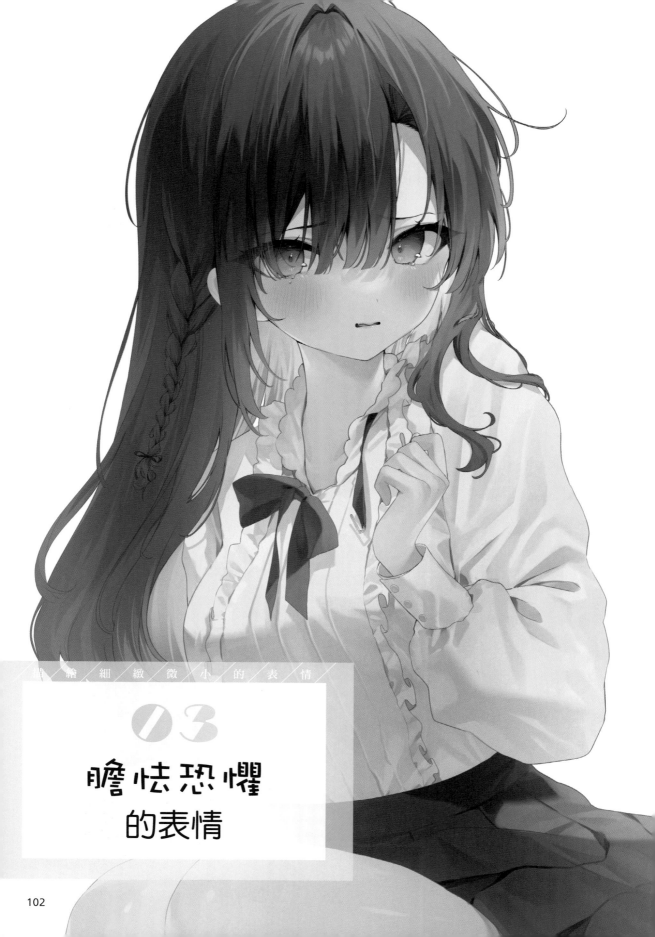

描繪細緻微小的表情

03

膽怯恐懼
的表情

設計概念與表現

情感的強度會影響表情的變化。
因此，首先要設定感情投放的對象，以及角色所處的情境。

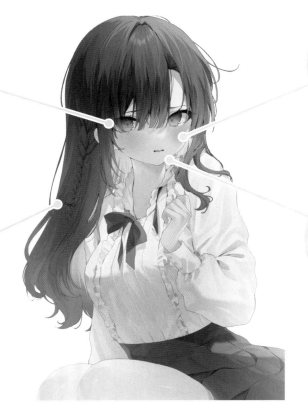

眼部

消除下眼瞼和眼白之間的空隙，瞇縮雙眼，使其看起來像是在強忍淚水的感覺。

臉頰

稍微加強一些紅潤感並加入斜線，呈現出情感的激動。

髮型

讓髮絲垂在肩上，同時讓右側的一條髮絲稍微向外翹，顯得有些凌亂，以表現角色正處於緊張不自在的狀態。

口部

咬住下唇，表現出顫抖的樣子。訣竅是描繪時要意識到「∞」的形狀。

CONCEPT

雖然主題是「膽怯恐懼的表情」，但如果讓角色表現得太過害怕，畫面可能會讓人感到痛心，因此我試著描繪出一種「既可憐又可愛」的風格。整體形象是以一個膽小的小動物正縮成一團躲在房間的角落，全身發抖的形象為參考。因此，瞳孔的大小不宜描繪得過小。淚水也不適合畫得太多，只要描繪出淚水從濕潤的眼中即將滑落的那一瞬間即可。除了因為心裡不安而下垂的眉毛，眼睛注視的方向，咬緊的嘴唇等細微的動作外，稍微凌亂的頭髮，以及握在胸前的手，也突顯了不安的心境。

楠ハルイ

插畫家，活躍範圍廣泛，包括Vtuber設計、周邊商品插畫、書籍、遊戲插畫等。喜歡描繪女孩以及水和花這類美麗的自然物，擅長創作具有透明感的插畫。

Twitter：@hr_x9_　　　Pixiv：ID20267123

繪製過程

使用軟體：CLIP STUDIO PAINT

① 描繪草稿

描繪小尺寸草稿

一開始不要在整個畫布上作畫，而是在縮小的灰色背景中描繪小尺寸的草稿。透過小尺寸草稿，可以更容易掌握畫面的整體平衡，並且描繪起來比較輕鬆。

> **Point**
> 在大畫面上作畫時，會感到難以掌握畫面平衡的人並不罕見。像這種情況，建議先試著描繪小尺寸草稿，然後再放大描繪即可。由於小尺寸草稿不需要細緻的細節，因此在確定構圖的時候也是一個不錯的方式。

放大草稿

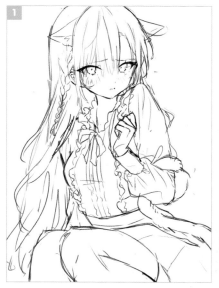

1 將草稿尺寸放大至原始畫布的大小。一開始我是打算描繪成「討厭洗澡的貓咪」的形象，所以在這個階段的角色還有貓耳和尾巴。**2** 調整完成後，製作成彩色草稿，確定最終形象的印象。

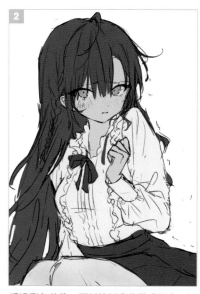

將「為什麼會有這樣的表情」的理由明確定義出來，有助於提升插畫的說服力，並引起觀眾的共鳴。

透過彩色草稿，可以讓插畫的構成要素，以及各部分的零件都變得更加明確。

2 描繪線稿

建立線稿的圖層

在草稿上方建立三個圖層，分別命名為「頭髮」「人物」「眼睛」。將每個部分分開描繪成線稿，以便稍後調整線條的顏色和粗細。

描繪線稿

將草稿作為底稿，在每個線稿的圖層上，使用鉛筆筆刷描繪線條。

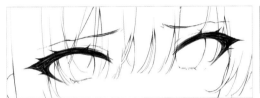

睫毛可先使用較粗的筆刷尺寸，簡略描繪出外形輪廓，然後使用較細的筆刷尺寸，仔細描繪黑眼珠和下睫毛等細節。將眉毛描繪成波浪狀，可以表現出眉間正在用力的感覺。

筆刷設定。

以臉部附近為中心，將線條相交形成△的區域填滿黑色。這樣可以呈現出陰影的立體深度，使線稿具有立體感。

3 製作底圖

依照不同的部位分別填充上色

建立一個用來上色的資料夾。使用「選擇工具」選擇線稿的範圍，然後從〔圖層〕選擇〔圖層蒙版〕→〔在選擇範圍外製作蒙版〕，設定為有效。在資料夾內為每個部分建立一個圖層，然後以彩色草稿中使用的顏色進行填充上色。

底圖的圖層結構。

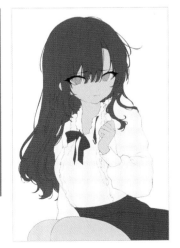

④ 上色肌膚

加上陰影

在底色的圖層上建立一個新的圖層，然後設定為剪裁。使用噴槍工具在臉頰加上紅暈。將光源設定在右上方，使用水彩筆刷來加上陰影。

加入高光

在鼻尖附近加上高光，使用橡皮擦仔細擦除修飾瀏海的陰影形狀。同時在瀏海和肌膚重疊的部分加上較深色的陰影。

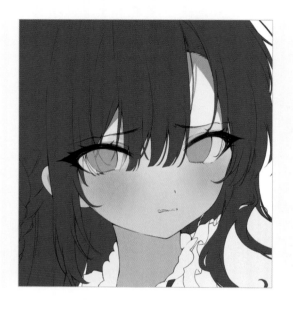

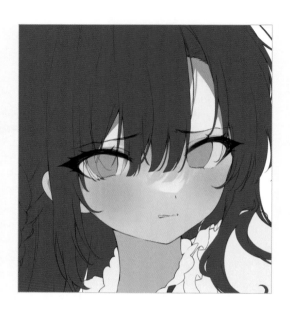

追加陰影與高光

在頸部、口部和手的部分別加上陰影和高光，並做出細節調整。模糊處理鼻尖的高光的下半部分，並稍微淡化處理向上掀起的瀏海和肌膚之間的陰影。

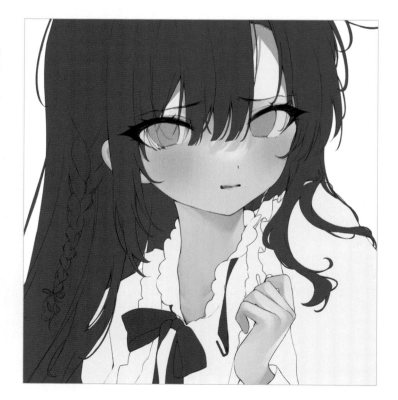

5 描繪眼睛

描繪眼睛底色

建立一個普通圖層，然後選擇眼睛內側的範圍。使用瞳孔的紫色，以及粉紅色（與膚色同色系）的噴槍工具來做出漸層色，以此作為底色。

粉紅色的設定。　紫色的設定。

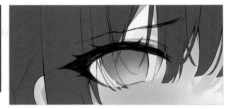

描繪瞳孔

使用紫色在眼睛描繪一個半圓，然後在其上方加上瞳孔。使用吸管工具汲取紫色和粉紅色的交界處顏色，再用G筆以像是要框住瞳孔周圍的方式上色。

粉紅色和紫色的中間色的設定。

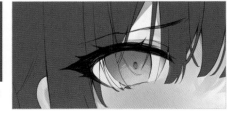

加入高光

在眼睛線稿的圖層上方建立一個新圖層，使用棕色在眼睛的粉紅色部分和瞳孔中描繪出高光的底色。然後在其上塗上白色，接著加上粉紅色和水藍色的點狀高光，最後將一部分進行模糊處理。

棕色的顏色設定。

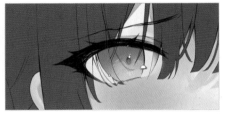

使顏色相互融合

在黑眼珠上以水彩筆刷輕輕塗上棕色。讓邊緣的顏色相互融合後，使用橡皮擦以畫弧線的方式擦拭修飾，再用色彩混合筆刷來使其中一部分進一步相互融合。

顏色的設定。

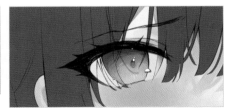

在睫毛加上反光

使用水彩筆刷在眼尾和眼頭塗上膚色，使眼睛和肌膚的顏色相互融合。在上睫毛和下睫毛加上反光，並加入黑眼珠的輪廓線。

進行調整

建立一個柔光的圖層。使用噴槍工具在整體加上紫色，並在瞳孔下半部的高光處輕輕加上粉紅色。在眼白、上眼瞼和下眼瞼加上陰影和紅色調。在眼睛的下方描繪光線從下睫毛的間隙漏出來的亮光。

建立陰影的基礎

提高底色的彩度。1將光源設定在右上方,粗略地描繪出投射在髮絲上的光線。2塗上中間色。然後,在頭頂附近,使用比頭髮稍亮一個色階的顏色加上高光。

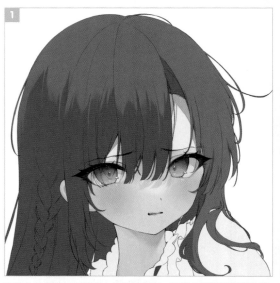

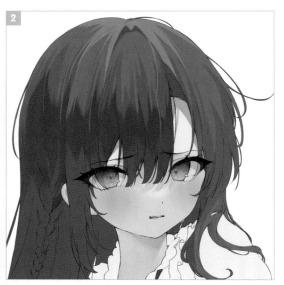

在底色的圖層之上建立一個新的圖層,使用水彩筆刷粗略地塗上明亮的部分。使用色彩混合筆刷、指尖工具、橡皮擦等工具來整理形狀。

在底色的圖層和1的圖層之間建立一個圖層,並加上中間色。然後,在頭髮圖層的最上方建立一個普通圖層,加上高光。

描繪細部細節

1合併所有的頭髮圖層,仔細地描繪高光和陰影的細節。2在瀏海上使用噴槍工具塗上膚色來使顏色相互融合,然後在後側頭髮加上反光來呈現出透明感。3在臉的周圍加上深色作為重點色,使用柔光圖層加上深藍色,使用加亮顏色(發光)圖層加上棕色,並將整體調整得更明亮些。

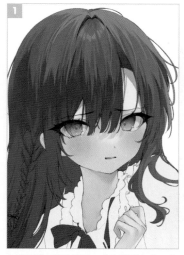

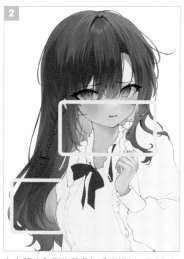

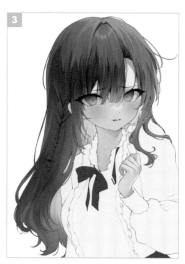

在意識到毛流的同時,分別將固有色、中間色和高光的細節描繪出來。

在身體的內側使用膚色系的顏色,外側則以藍色系的顏色加上反光。

重點色也可以發揮引導視線朝向臉部的效果,所以在部分區域加上重點色。

描繪罩衫

1在形成皺褶的區域粗略地塗上陰影。**2**在服裝的細節描繪到一定程度後，進一步仔細加上陰影的細節。**3**追加重點色。建立一個柔光圖層，使用噴槍工具在上面加上深藍色。

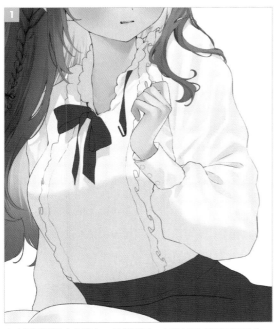

在底圖用圖層之上建立一個新圖層。在罩衫形成皺褶的區域，使用比服裝顏色暗一個色階的顏色塗上陰影。

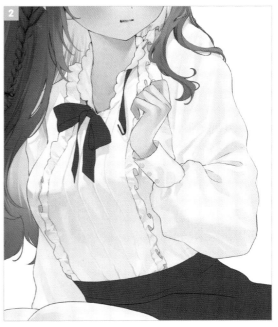

在描繪褶飾細節的同時，一邊意識到陰影明暗的「明」，一邊將皺褶的陰影描繪出來。不是在陰影中再加上更深的陰影，而是藉由加入較明亮的陰影，來達到讓畫面呈現輕盈而不厚重的感覺。

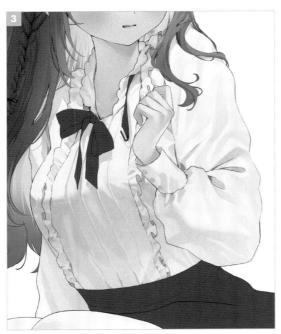

在服裝邊緣和皺褶部分等處加上重點色。

描繪皺褶時要意識到屬於「拉扯的皺摺」、「彎曲的皺摺」、「鬆弛的皺摺」的哪種類型。舉例來說，肩部抬高的部分和胸部、罩衫紮在裙子裡的部分會形成拉扯的皺褶，手肘部分會形成彎曲和鬆弛的皺褶。

描繪裙子

1將裙子的底圖顏色更改為較溫暖的色調。2使用與罩衫相同的方法，在裙子上加上陰影和皺褶，這樣服裝就完成了。

裙子底圖的顏色改變後。

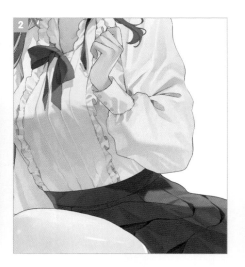

8 描繪淚滴

上色淚滴

描繪淚水滑落的瞬間。1在圖層的最上面建立一個普通的圖層，描繪淚水的痕跡。2在淚滴中加上反光。加入重點色並加上高光。

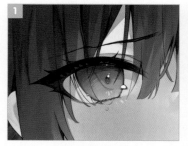

在淚水與眼睛密切接觸的部分和下方的輪廓線，用稍微粗一點的筆觸來繪製。

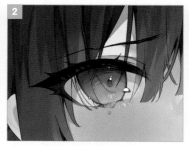

訣竅是以眼睛和肌膚的顏色反射在淚水中的方式描繪。

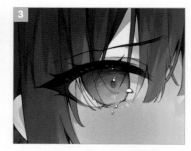

藉由加入高光，可以呈現出立體感。

9 進行最後修飾完成

改變線條的顏色

改變遮住眼睛的頭髮顏色，使眼睛穿透頭髮，調整線稿的顏色，使其更好地融入畫面。

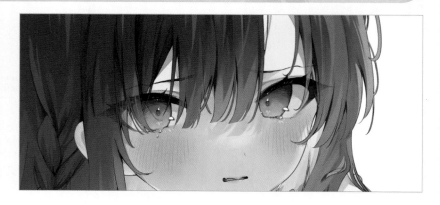

調整色彩

1建立一個色彩增值圖層，填滿淡紫色。**2**建立一個加亮顏色（發光）圖層，在受到光線照射的部分使用噴槍工具加上棕色。**3**建立一個濾色圖層，使用噴槍工具在畫面右下和頭髮的末端加上淡紫色。最後，將所有圖層整理到一個資料夾中，並將建立的效果圖層剪裁到那個資料夾中。

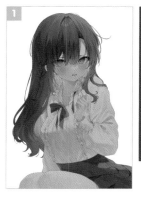

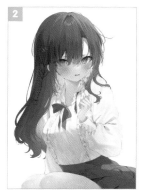

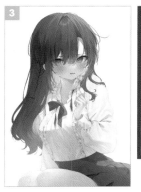

我也嘗試畫出了一個真心感到膽怯恐懼的版本。張大眼睛，縮小黑眼珠，並增加眼淚的數量。在眼睛下方描繪黑眼圈和皺紋，讓絕望感更加明顯。

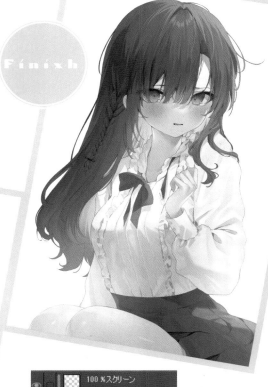

圖層的結構。

111

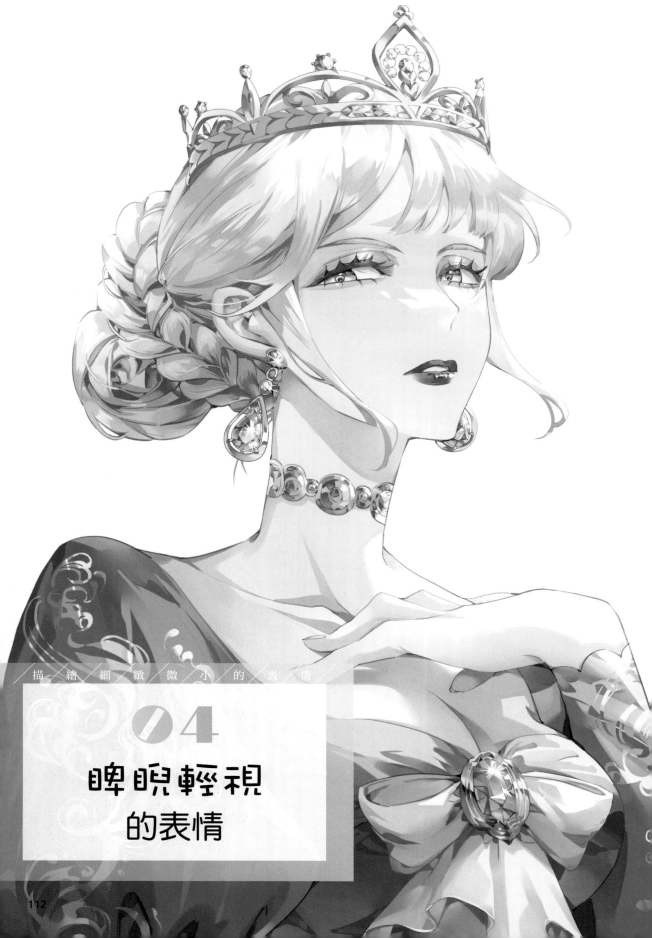

描／繪／細／緻／微／小／的／表／情

04

睥睨輕視
的表情

設計概念與表現

作為一個有資格睥睨輕視他人立場的存在，我選擇了「中世紀的女王」這個形象。
這是一個結合高貴和冷酷氣質的角色。

眼部

配合頭髮的顏色，將眼睛的顏色設定為金色。由於是從下方仰望的角度，要意識到呈現曲線的外形輪廓。

臉頰

為了展現冷酷的表情，臉部的膚色選擇保持低調的色彩。

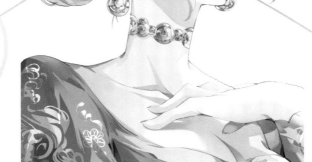

髮型

為了展現擁有權威的女王風範，選擇了整齊梳理的髮型藉由在重點部位加入冷色調，強調冷酷的印象。

口部

清晰勾勒唇部輪廓，展現女性的柔美。

CONCEPT

藉由中世紀的女王俯視民眾的情景，描繪出觀看插畫的人遭受睥睨輕視的狀態。由於是「睥睨輕視」的表情，這裡將光源設置在右上方，運用強烈的光源照亮頭髮和臉部，營造更加璀璨華麗的氛圍。眼睛和嘴唇選擇較濃艷的妝容，並且加上閃耀的高光。在表情的設計上，雖然呈現出冷酷以及距離感，但同時也強調「心高氣傲但不乏優雅英氣」的印象。為了表現優雅，也加上輕輕觸摸胸口的姿勢。以整體而言，這幅插畫的女王形象目的在於給人一種保持距離感的同時，又能呈現出華麗的印象。

秋ら

插畫家，主要在Twitter和Pixiv上發表作品。喜歡描繪俊美的男子，並致力於表現細緻的氛圍。

Twitter： Pixiv：ID29182221
@Tsukimiya_0619

繪製過程

使用軟體：Clip Studio Paint

① 描繪草稿

描繪數種設計草稿

在相同的女王角色下，描繪了幾個不同拍攝角度的草稿設計方案。由於插畫是以上半身為主，因此這裡要考慮的是從不同角度觀看時，哪種表情能夠傳達最豐富的情感，最後選擇了最符合想要表現情感和氛圍的方案 **1**。

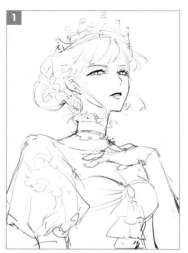

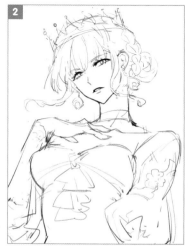

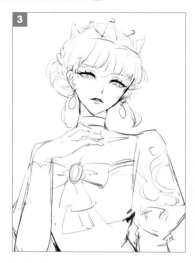

描繪外形輪廓

1 在草稿的下方建立一個新圖層，填滿輪廓，用來確認插畫的畫面平衡。**2** 使用灰色和白色，加上大致的陰影和亮光。

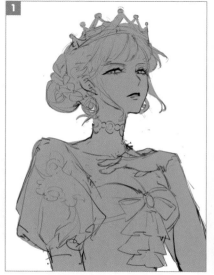

檢查草稿的整體輪廓是否清晰明確。

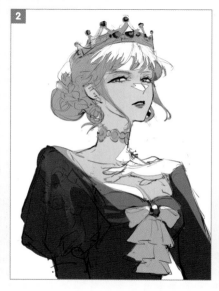

被紅色線條框出來的白色部分是最明亮的高光。

描繪彩色草稿

繪製更改裙子和飾品顏色的彩色草稿。最後選擇了 **5** 的藍色搭配設計，較能呈現出優雅且高貴的氛圍。

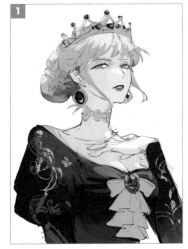

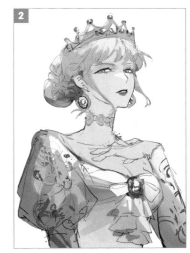

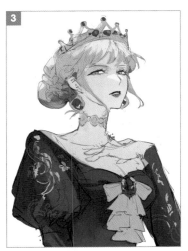

調整草稿

1 對彩色草稿進行加筆修飾。**2** 將圖層的彩度降至0，轉換為單色草稿，用來檢查插畫整體的平衡和明暗關係。

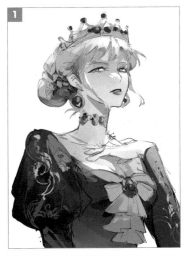

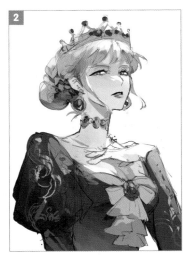

將陰影加深並將光線修飾得更明亮。調整光影的形狀，加筆修飾顏色的變化。

在單色狀態下，也要注意光的方向。光源位於右上方。

② 描繪線稿

建立描繪線稿的圖層

在彩色草稿的上方建立一個新圖層，用白色填滿。將不透明度設定為50%，使彩色草稿透明可見。在上方再建立一個新圖層，作為線稿的圖層。

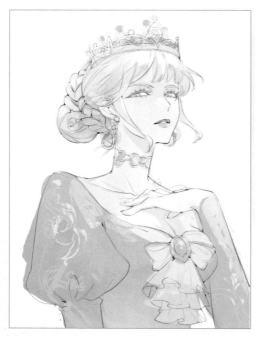

圖層的結構。

描繪線稿的細節

1 沿著彩色草稿描繪線稿。2 隱藏彩色草稿，進一步將線稿的細節描繪出來。尤其要精心描繪臉部表情。

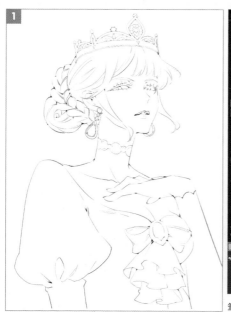

筆刷的設定。

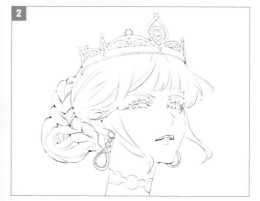

由於是從下方仰視的角度，眼睛的睫毛和下眼瞼會呈現類似橢的形狀向上彎曲。口部也要注意描繪成向上彎曲的形狀。

③ 填充上色基底色

塗上底色

1 在線稿的下方建立一個新的圖層，使用灰色進行填充。**2** 在其上方建立一個新的圖層，設定為剪裁，依照基底色進行填充上色。**3** 將每個部分在不同的圖層中分別描繪。

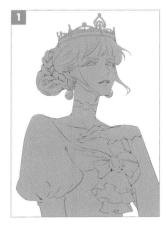
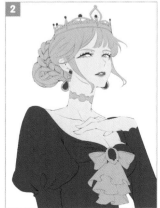
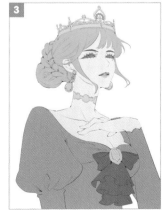

肌
髮
目
眉毛
齒
舌
金の
アクセサリー
青い宝石
白い宝石
ドレス
リボン

將肌膚、眼睛、口部、頭髮、衣服、飾品等部位分開建立圖層。

將彩色草稿設定為剪裁

將彩色草稿的圖層剪裁到每個基底色圖層的上方，使陰影和亮光的部分適用在基底色圖層上。

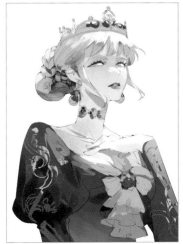

圖層的結構。

④ 描繪眼睛細節

設定描繪用的畫筆

接著要進行上色和細節描繪。基本上使用的是填充圓形筆刷和G筆。當需要混合色彩的時候，使用填充圓形筆刷。G筆適用於描繪清晰的硬邊和較細緻的細節部分。

填充圓形筆刷的設定。

G筆的設定。

上色眼瞼

1 加深眼瞼的部分，塗上眼影。2 在眼瞼的中央加入接近白色的高光。3 使用噴槍工具重疊上色，營造出光澤感。

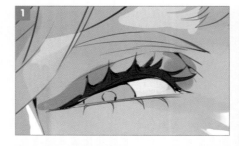

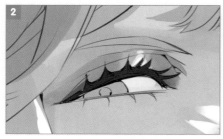

噴槍工具的設定。

描繪睫毛

1 在睫毛上加上藍色和橙褐色的色彩。2 將睫毛的中心部分加亮，並加上類似毛髮的筆觸，強調質感。3 用灰色模糊處理眼白部分，並描繪睫毛的陰影。

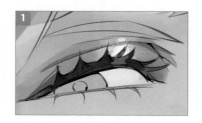

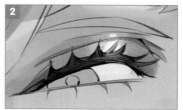

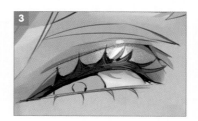

描繪瞳孔

1 描繪瞳孔，2 在上方塗上淺灰色來表現反光。3 高光要以朝向下方的方式描繪，使視線朝向觀看插畫的人。

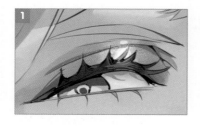

眼睛的最後修飾

1 將下睫毛以上睫毛相同的方式描繪上色。2 用較暗色調的顏色為眉毛上色，然後加筆描繪出毛髮的質感。上色下眼瞼，並加上白色的高光。

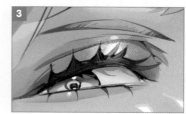

⑤ 描繪臉部

描繪鼻子

1模糊鼻子上的高光邊緣，使其與肌膚更自然融合。**2**在鼻子下方加入一些明亮的膚色作為反光。然後用橙黃色圈出高光的輪廓，**3**加筆調整高光，表現出鼻子的立體感和肌膚的通透感。

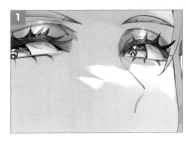 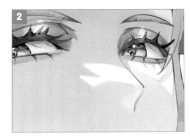 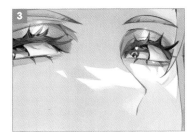

描繪口部

1上色口部的部分。**2**在下唇加上較暗的色調，**3**在上下唇進一步加入紅色。**4**在下唇加上明亮的紅色和白色的高光。**5**為牙齒加上一些陰影，**6**模糊處理和擦掉下唇的邊緣。

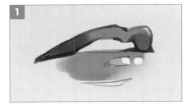 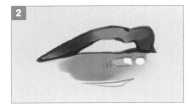 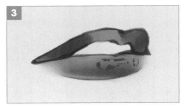

將輪廓線的顏色更改為栗子色。　使用彩度較高的顏色，讓嘴唇看起來更豐滿。　使用G筆以較暗的紅色來描繪高光部分。

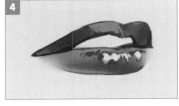 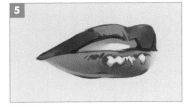 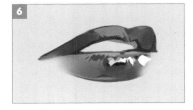

藉由高光的光澤來表現唇部的質感。　加入細緻的陰影，增加立體感。　與周圍的肌膚融為一體，使嘴唇看起來更自然。

描繪耳朵

1配合耳朵的形狀，上色時要增加一些不同的色調。**2**追加陰影，**3**調整耳朵的結構和形狀。

 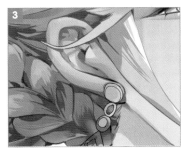

畫出髮髻和辮子的細節

1 確認陰影和高光的位置，調整形狀。2 畫出髮髻，配合線稿和髮絲的彎曲方式，為辮子加上陰影。在陰影的另一側也加上高光，使頭髮呈現光澤。然後再使用G筆工具來描繪髮束的細線。

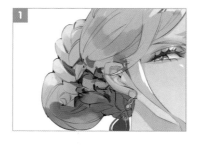
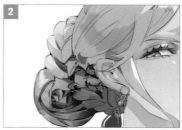
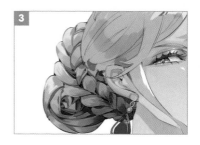

讓顏色增添一些變化

1 將頭髮的線稿改成明亮的茶色後，在髮髻和辮子上加上藍色。2 描繪出頭髮質感的細節，3 在左耳附近的頭髮部分，沿著光的方向加上橙色。4 少量加上明亮的藍色。

頭髮的最後修飾

透過色階補償來調整色調，使其更加明亮。加筆描繪頭髮的陰影。

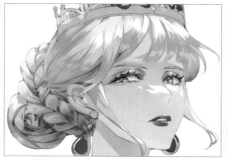

7 描繪裝飾品

描繪脖頸飾

1調整脖頸飾的色調。2使用深褐色描繪脖頸飾的黑圈。3塗上金色的質感。4在脖頸飾下方的肌膚上加入陰影。5透過色階補償使色調變得更明亮。

描繪耳環

1在耳環寶石的下部塗上明亮的藍色。2在上方建立一個新圖層，使用深藍色描繪出多邊形的線條。3追加寶石的高光。4描繪框架的反光。5為左耳的耳環上色。6為耳環上部的藍色寶石上色。7為金色部分和白色的寶石上色。

使用不同的藍色色調來上色。　將角度描繪出來，表現藍色寶石的質感。　配合光線的方向，在右側也加上高光。　在藍色之中描繪金色框架的反光所形成的金色。

左耳耳環的寶石也以相同的步驟上色。　上面的石頭也以相同的步驟進行上色。　描繪出與金色脖頸飾一樣的質感細節。

描繪皇冠的寶石

1在皇冠上描繪出黃金、藍色和白色寶石的底色。2以與耳環相同的步驟，描繪出藍色寶石的陰影和高光部分。3描繪白色寶石的細節。

描繪皇冠的輪廓

1 在金色的輪廓上描繪陰影和高光。2 進一步描繪陰影和高光的細節。3 追加藍色的寶石，4 描繪出細節。5 在王冠的下半部分描繪出辮子的圖案。

描繪裝飾品

1 描繪藍色的寶石，並加入輪廓的反光。2 描繪金色的輪廓。3 塗上緞帶的光影，4 在陰影部分加上膚色，同時在高光部分塗上橙色的輪廓。5 使用暗色來追加陰影。

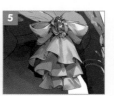

使用與先前相同的步驟上色寶石的細節。

使用與脖頸飾和皇冠相同的步驟來上色。

依照草稿的形狀開始上色緞帶的光影部分。

藉由膚色來突顯通透感，同時整理陰影和高光。

一邊意識到布料的皺褶，一邊描繪出細節。

描繪禮服

1 先將金色刺繡的圖層隱藏起來。2 一邊為緞布加上光線的反射，一邊在布料的折痕位置加上「U」字形的陰影。3 重新描繪金色刺繡，4 加上高光和陰影。

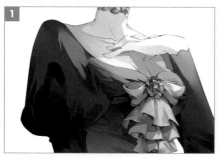

稍微調整禮服的顏色和形狀。

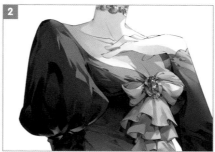

在泡泡袖的下方加筆描繪出明亮的藍色。

描繪出具有復古風格的圖案，並用明亮的金色重新上色。

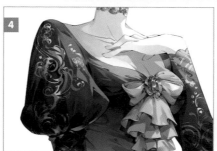

使用銳利的高光突顯光澤，並沿著布料的皺褶位置加上陰影。

調整膚色

1 在考量整體平衡的同時，稍微調整頸部的長度，2 使用模糊工具讓肌膚的陰影和亮光的邊緣更加平滑。3 在被遮住的肌膚部分加筆描繪出陰影。將肌膚靠近光線的線稿部分改為橙色，沒有受到光線照射的地方改為棕色。

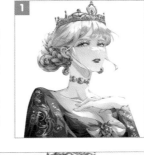

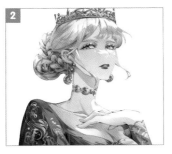

對寶石進行效果處理

在藍色寶石上方建立一個普通圖層，使用模糊筆刷稍微塗上一些淺藍色。然後將圖層效果設置為加亮顏色，增加藍色寶石的光輝質感。

進行加筆修飾

1 在頭髮上加上髮束。2 合併所有圖層，使用歪斜工具調整肩膀和胸部。3 使用G筆工具在藍色寶石上描繪閃亮的光澤效果。

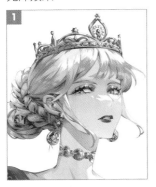
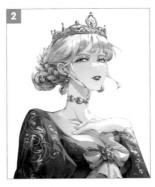

補償調整明亮度

建立一個新的補償圖層，稍微調整明亮度和對比度，使整體畫面看起來更明亮一些。

畫筆的設定。

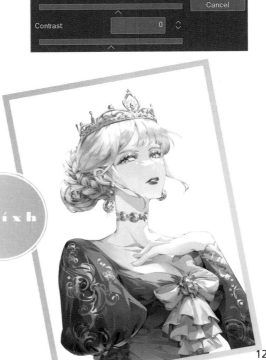

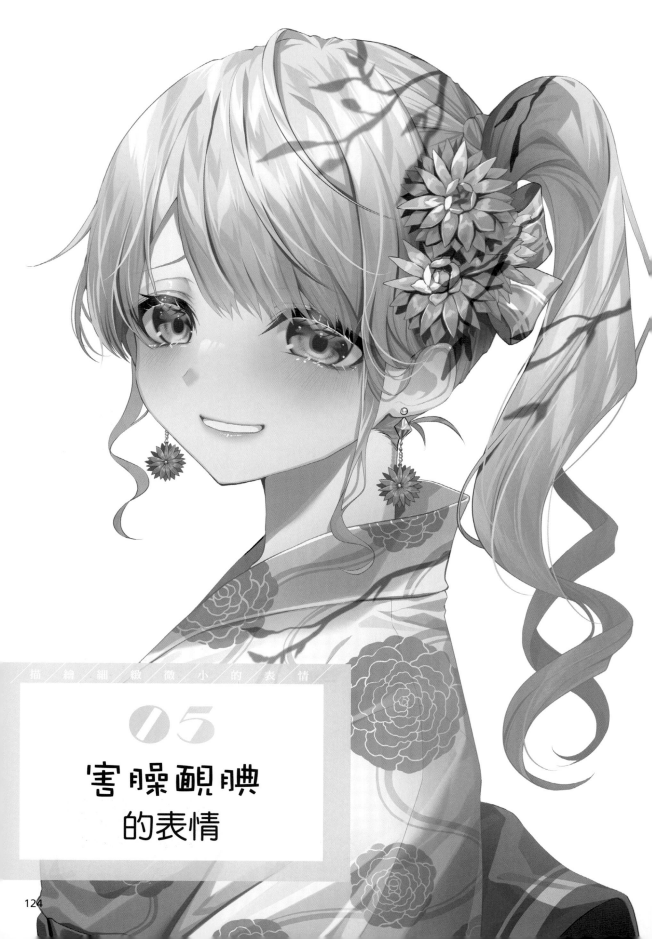

描／繪／細／緻／微／小／的／表／情

05

害臊靦腆
的表情

設計概念與表現

這裡描繪了一位穿著日式浴衣，正在約會，臉上帶著害臊靦腆微笑表情的女孩。
這種臉紅的呈現方式，突顯出了作者的風格。

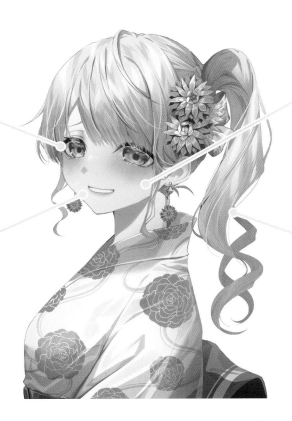

眼部
將眉毛呈八字型，並將眼尾下垂，呈現垂眼的風格，可以營造出一種溫和的氛圍。

臉頰
畫上淡淡的斜線，加上較強的紅暈，表現出「害臊靦腆」的感覺。

口部
微微露出牙齒，以感到困惑的小小微笑，展現出女性的可愛。

髮型
由於是穿著日式浴衣約會的關係，所以會仔細梳理髮型，髮飾也要仔細描繪。減少顏色的變化，保持畫面的統整感。

CONCEPT

「害臊靦腆的表情」可以有各種情境，例如開心、生氣等等。這次的插畫是以約會中的女孩為靈感。害羞而顯得慌張、緊張的表情很可愛，但我個人更喜歡描繪在害臊的同時靦腆帶笑的表情，所以我選擇了這種表情。不管是哪種表情，害羞時臉紅的方式都是描繪時重要的呈現重點。在進行上色時候，不要只是當作一般的流水作業，要去意識到角色的視線前方存在著一位讓她靦腆微笑的對象，這是很重要的。

Artist

ウラシマ

在遊戲公司擔任插畫師後，從2021年開始以自由插畫師的身分活動。經常描繪具有高彩度光線感的插畫。

Twitter：
@URASHIMA_ZZZ

Pixiv：ID39045788

繪製過程

使用軟體：SAI ／ CLIP STUDIO PAINT

① 描繪草稿和線稿

描繪彩色草稿

描繪草稿並加上基底的顏色和陰影。如果是有複雜光源的逆光插畫時，需要更細緻的細節描繪。但由於這次是比較單純的插畫，所以只簡單塗上基本的陰影即可。

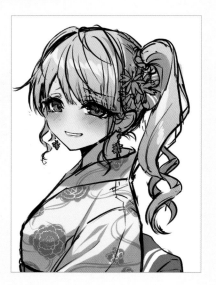

描繪線稿和填充底色

草稿完成後開始描繪線稿。將不同部分區分為不同圖層，並填充上色基底的顏色。

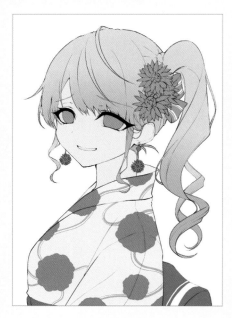

② 描繪眼睛

描繪瞳孔

使用鉛筆工具描繪眼睛的瞳孔。❶描繪瞳孔，❷進一步描繪顏色較深的部分。

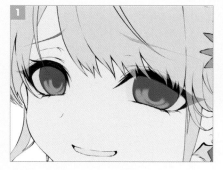

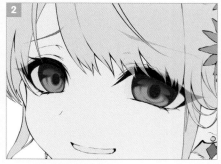

畫筆的設定。

描繪反光

1建立一個發光圖層，開始描繪反光。2建立一個覆蓋圖層或發光圖層，進一步描繪眼球內部的細節。

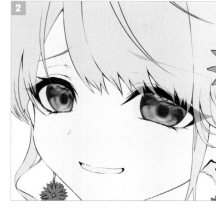

		線畫 通常 100%
		睫毛 通常 100%
		反射光2 發光 100%
		書き込み オーバーレイ 100%
		反射光 通常 80%
		明1 発光 100%
		瞳孔2 通常 100%
		瞳孔1 通常 100%
		明グラデ 通常 100%
		目 通常 100%
		赤み 乗算 57%

圖層的結構。

描繪高光

1使用白色或淡色調的顏色，描繪高光。2使用白色描繪睫毛的細節後，將眼睛的線稿顏色調整得與周圍融合。

3 上色肌膚

加上陰影

1粗略地描繪肌膚的陰影。2在陰影下方建立一個圖層，使用噴槍工具淡淡地加上漸層效果。

追加陰影和紅潤

1 建立一個色彩增值圖層,並在眼瞼和嘴唇上描繪細微的陰影細節。2 在臉頰和嘴唇上建立色彩增值圖層,使用噴槍工具加上紅潤。進一步追加斜線,藉以強調紅潤。

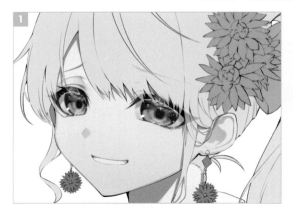

加入高光

在臉頰和嘴唇加上高光,使其顯得光澤亮麗。

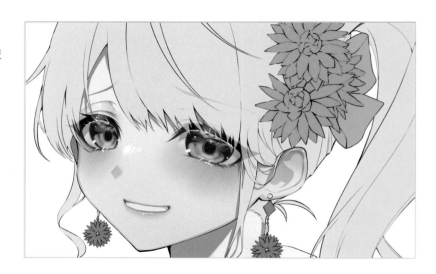

為身體加上陰影

1 在頸部下方使用麥克筆加上藍色調的陰影。2 在描繪肌膚的圖層上加上剪裁蒙版,並將線稿的顏色更改為與肌膚相互融合的棕色等色調。

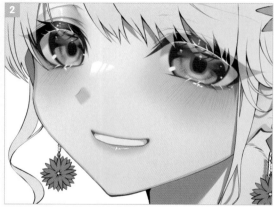

4 描繪頭髮

描繪陰影和高光

1 描繪陰影的底色，2 描繪深色的陰影。3 在2的下方建立一個圖層，使用噴槍工具將邊界融合，呈現漸層效果。4 在下方再建立一個圖層，加上高光。5 在4的下方建立一個色彩增值的圖層，描繪細微的陰影。

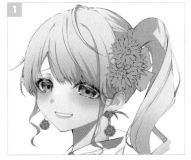
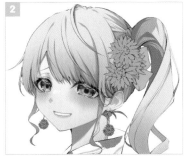
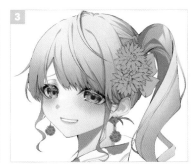

圖層的結構。

描繪頭髮的細節

1 進一步描繪頭髮的細節。2 加上明亮的顏色，表現細緻的髮絲流動。3 在部分髮絲中加入淡藍色。

在最上面追加一個新的圖層進行描繪。

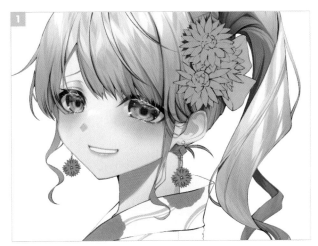

使用比陰影更深的顏色進行描繪。

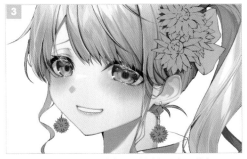

在頭髮的陰影區域內受到光線照射的部分加入藍色。

頭髮的最後修飾

1建立一個覆蓋圖層,使用噴槍工具在頭髮的陰影處加上色彩。2在肌膚和瀏海的分界處使用噴槍工具加上膚色,使其相互融合。3變更頭髮線稿的顏色。建立一個新圖層,加筆描繪頭髮。

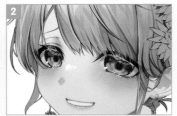

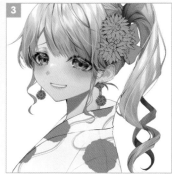

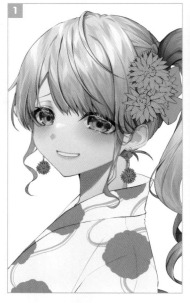

線稿顏色的設定。

圖層的結構。

⑤ 描繪裝飾品和浴衣

描繪耳環

耳環是能為臉部周圍增添華麗效果的配飾。在描繪時要注意到寶石部分和花朵部分的質感差異。

在耳環上加上明暗變化細節。

建立一個覆蓋圖層,進一步描繪細節。

描繪高光。

在珍珠部分也要加上明暗、反光和高光。

在耳環的花朵部分描繪陰影的細節。

建立色彩增值圖層,進一步加上陰影的細節。

使用覆蓋圖層描繪明亮部分的細節。

建立濾色圖層,使用噴槍工具在過於陰暗的部分追加明亮的色彩。

描繪浴衣的花紋

使用浴衣布料的基底色,描繪花瓣的圖案。

描繪浴衣的陰影

1將描繪浴衣底色和圖案的圖層合併到一個資料夾中,在資料夾上方追加一個剪裁圖層。將其設定為色彩增值模式,然後開始描繪陰影的細節。2選取1的陰影描繪範圍,建立一個圖層蒙版,然後應用到1的陰影範圍。然後將圖層切換到色彩增值模式,繼續描繪陰影的細節。3建立一個色彩增值圖層,並進一步描繪更深色的陰影。

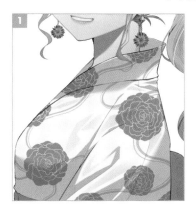

浴衣的最後修飾

1建立一個覆蓋圖層,使用噴槍工具在浴衣的陰暗部分加上冷色調,在明亮部分則加上暖色調。2建立一個濾色圖層,描繪浴衣皺褶明亮部分的細節。3在浴衣的線稿上追加一個剪裁圖層,並將其更改為紫色調。

描繪腰帶

將腰帶的圖案暫時設定為隱藏,1描繪腰帶的陰影。2進一步加上腰帶的陰影。3顯示腰帶的圖案,對圖案部分加上陰影。

描繪髮飾的花朵

1 使用噴槍工具在髮飾的明亮部分加上顏色。2 描繪陰影。3 進一步描繪陰影。4 加上高光。5 使用接近白色的顏色描繪高光，以及會形成陰影的區域描繪陰影。

以呈現出漸層效果的方式上色。

建立色彩增值圖層並進行描繪。

建立覆蓋圖層，描繪高光。

再建立一個色彩增值圖層並疊加上色。

將髮飾的範圍進行蒙版指定，然後加上高光和陰影。

描繪髮飾的緞帶

1 在緞帶上加上陰影，2 描繪明亮的部分。3 描繪圖案部分的陰影，4 更改線稿的顏色。5 在頭髮上追加髮飾形成的陰影。

在緞帶上描繪陰影的細節。

建立覆蓋圖層並描繪出細節。

對陰暗部分使用麥克筆加上粉紅色調。

將髮飾的線稿設定為剪裁，然後上色並使其與周圍融合。

描繪髮中的陰影，呈現出立體感。

6 最後的修飾

調整色調曲線

切換到CLIP STUDIO PAINT，建立色調曲線圖層來進行調整。由於中間部分的顏色感覺有些過曝，這裡要進行如圖所示的調整。

 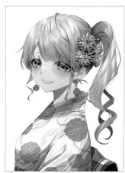

將色調曲線圖層設置為60%。

追加顏色

1 使用噴槍工具在人物右下方的大範圍區域塗上稍暗的紅紫色，使這個區域變暗。2 為了突顯遠近感，在馬尾下方使用噴槍工具加上藍色系的色彩。3 對於感覺有點暗沉的部分，可以使用覆蓋模式追加一些紅色系的色調。

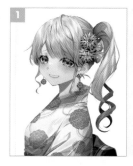 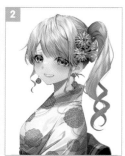 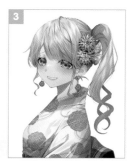

使用漸層對應進行調整

為了讓色彩看起來更有統整性，使用柔光模式建立一個漸層對應圖層。

使用的是預設漸層組裡的「藍天」→「朝霞（明）」。

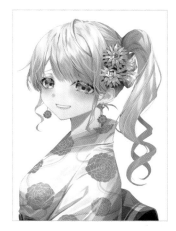

圖層的設定。

整體插畫的微調

複製、合併已描繪完成的圖層。1使用歪斜工具調整不滿意的部分。2為了要增加表情的害臊靦腆程度，在臉頰加上紅暈，增加高光。3追加描繪樹枝的陰影。

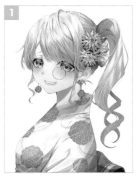

調整輪廓和眼睛附近的部分。

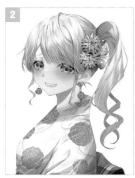

建立色彩增值圖層並在臉頰加上紅色。由於高光部分被紅色遮蓋了，所以要再追加白色。

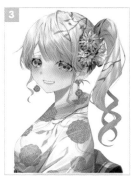

為了要插畫看起來更有氣氛，建立一個色彩增值圖層，描繪更多的細節。

強調臉部

建立一個實光圖層，用來進一步強調臉部。使用噴槍工具加上暗沉的紫色。到這裡就完成了。

圖層的結構。

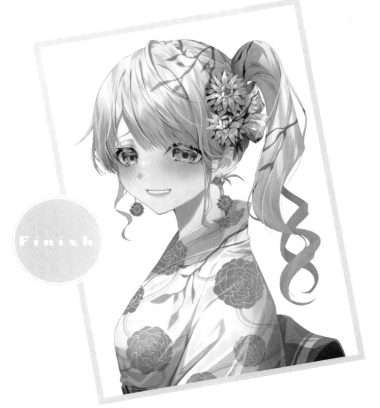

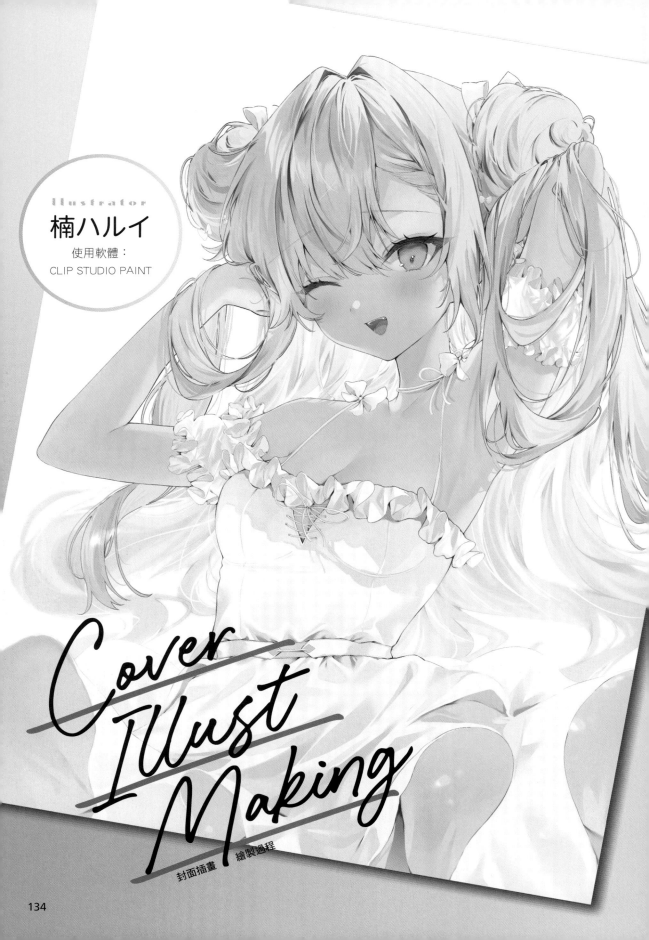

Illustrator

楠ハルイ

使用軟體：
CLIP STUDIO PAINT

Cover Illust Making

封面插畫　繪製過程

① 人物角色的概念與設計

突顯角色魅力

封面插畫是從不同的角色設計來確定的。我將我擅長的元素全部融入，設計出一個具有「頭上有著淺紫色捲髮和令人印象深刻的大圓髻，而且眼睛是黃色的肌膚白晰女孩」等特徵的角色。在保持活潑華麗印象的同時，我也發揮自己的獨特風格，描繪出一個給人柔弱與內向的印象的女孩。儘管她的手臂高高舉起，擺出了相當大膽的姿勢，但這裡加入了以右手梳理側髮的動作，呈現出女孩子特有的姿態，並藉由清新的表情，減輕了撫媚感，呈現出美麗而爽朗的印象。

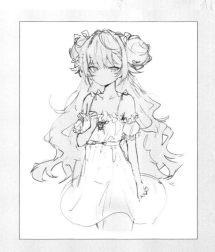

② 描繪草稿和線稿

描繪姿勢

1 在灰色背景上描繪小尺寸草稿。**2** 放大草稿，然後描繪底稿。**3** 恢復成原始畫布大小，**4** 加上臨時色彩。

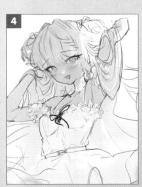

在線條加上強弱對比

用筆刷將臉部周圍的線條與線條相交形成的△區域填滿顏色，然後再描繪一次懸垂在手臂上的髮絲、衣服的荷葉邊和袖子的輪廓線，強調線條。相反的，對於口部、眉毛、雙眼皮等細緻的部分，以及不太顯眼的髮流方向，或是後側頭髮等部位，則用細線來描繪。

線稿筆刷使用的是在CLIP STUDIO中可以下載的「SG筆」。筆刷大小基本上設定為8.0，細緻部分如臉部五官、髮流和衣物皺褶等處則使用5.0來描繪。

線稿的圖層結構。線稿也要區分各個部位分開描繪。

135

③ 上色肌膚

塗上底色

1 在每個部位分開的線稿圖層下方建立一個圖層，塗上底色。**2** 在臉頰、下巴、胸部、手臂、手肘，使用噴槍加上比肌膚更深一些的粉紅色。

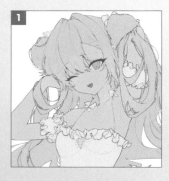

對於靠近肌膚，或是直接與肌膚接觸的頭髮，先以吸管工具汲取肌膚的顏色，然後使用噴槍工具來上色。

藉由在局部加上紅色調，可以消除平面感，使畫面更有層次。

加上陰影和亮光

1 在肌膚圖層上方建立一個普通圖層，使用水彩筆刷來描繪光影的細節。**2** 在整個畫面加上陰影並加上重點色。

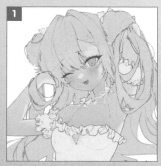

在加上亮光的同時，使用橡皮擦工具擦除陰影部分，以此表現位於亮光範圍內的陰影。

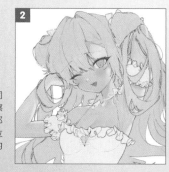

胸部、腋下的皺紋、彎曲手肘時形成的隆起形狀、雙眼皮的凸起部位，可以在凹溝的內側加上深色陰影，並在隆起的那一側加上淡淡的陰影，以此增強立體感。

在肌膚、衣服以及頭髮接觸的部分，加上更深的陰影。

④ 上色眼睛

描繪瞳孔

1 在眼睛內的黑眼珠圖層上方建立一個圖層，設為剪裁，並用噴槍工具加上漸層效果。**2** 使用稍微深色的橙色來填滿瞳孔部分。**3** 擦除瞳孔的線稿，在眼睛的線稿上建立一個圖層。重新描繪瞳孔，加上白色高光，並在隨處加上黃色和紫色的小高光。

描繪一個上方為橙色，下方為紫色的漸層。

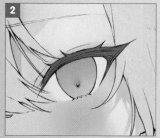

使用橙色描繪瞳孔，使其呈現U字形凹陷的形狀。

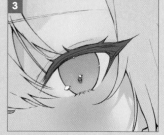

使用深棕色描繪底色，然後用在上面以白色填充上色，製作高光。

描繪虹彩

■1使用橘色和紫色的漸層交界處的色彩來描繪虹彩。■2使用水彩筆刷在瞳孔上方塗上深棕色，使用色彩混合筆刷讓邊界的顏色融入周圍，然後使用橡皮擦以弧形線條的方式擦除，再使用色彩混合筆刷來使其中一部分融入周圍。在睫毛下方加上反光。在■3描繪高光，建立一個覆蓋圖層。在瞳孔下方使用噴槍工具塗上深藍色。

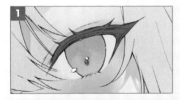

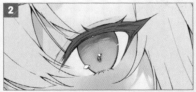

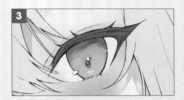

漸層的交界處的色彩。

畫筆的設定。

塗在睫毛下方的紫色的設定。

以覆蓋圖層加上的深藍色。

描繪睫毛

■1在眼白加上陰影，然後描繪睫毛。■2在靠近中央的位置加上黑眼珠的反光。在向上彎曲的睫毛下方描繪反光，上方則加深顏色。■3將眼睛的線稿和黑眼珠的圖層全部合併。描繪下睫毛的細節，並沿著眼線描繪較細的睫毛。■4使用粉紅色描繪眼瞼的細節。

睫毛中央的顏色要深，眼尾和眼頭則塗上接近肌膚陰影的顏色。下睫毛也是塗上棕色。

描繪眼睫毛的輪廓，使其看起來像是鏤空的樣子。

在黑眼珠的輪廓畫上雙重線條，其中加入與高光相同的紫色和黃色。在黑眼珠的兩端用深棕色描繪線條，上下睫毛和黑眼珠之間則塗上眼白的陰影色。

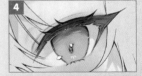

眼尾和眼頭塗上類似眼影的深色。建立覆蓋圖層，設定為剪裁。使用噴槍工具在整個眼睛塗上黃色。

⑤ 描繪頭髮

描繪頭髮的底色

■1為了使頭髮與膚色更加融合，這裡改變了與肌膚接觸部分的顏色。■2更改頭髮線稿的顏色。建立一個圖層並剪裁到頭髮底色的圖層。使用G筆描繪出大致的亮光，一部分模糊處理。回到頭髮底色的圖層，使用噴槍工具在瀏海光線的正下方塗上比底色更深的顏色，同時意識到頭部的圓弧形狀，追加描繪光澤。

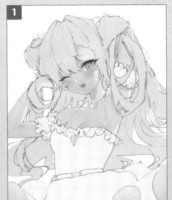

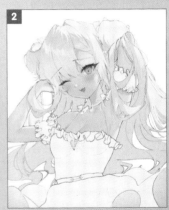

加上陰影

1 在頭髮上加上陰影，然後將包括線稿在內的整個頭髮圖層合併在一起。 2 重新描繪瀏海，並進一步加上陰影。 3 描繪在亮光範圍內的陰影，同時將散亂的頭髮也描繪出來。 4 在頭髮緊密接觸的部分塗上重點色，建立一個覆蓋圖層，使用噴槍工具在整個頭髮加上深藍色。

 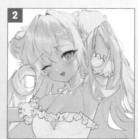 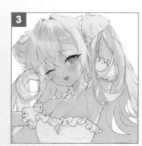 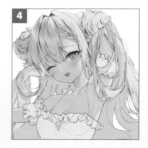

6 上色服裝

描繪光與影的細節

1 建立一個圖層，並設定為剪裁。使用G筆描繪大致的亮光，然後使用橡皮擦工具擦去皺褶和陰影的部分。將色彩混合筆刷設置為模糊，對一部分進行模糊處理，然後返回底稿圖層，使用噴槍工具加上較深的陰影。 2 更改線稿的顏色，將包含線稿在內的所有圖層合併。輕輕模糊處理右側的輪廓線，以呈現光線的效果。

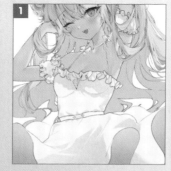 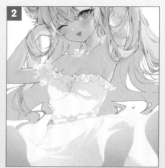

描繪皺褶的細節

1 描繪皺褶和陰影的細節。 2 塗上重點色，上色緞帶並將大腿部分也描繪出來。 3 使用不透明度設定為65%的G筆描繪袖子的皺褶；使用不透明度設定為100%的G筆描繪皺褶與皺褶相互疊加的部分。

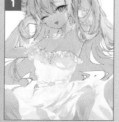 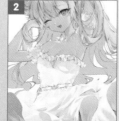 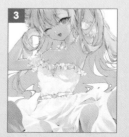

7 加筆修飾頭髮

上色後側頭髮

1 建立一個相加（發光）圖層，設定為剪裁。描繪光影細節的線稿顏色更改完成後，將線稿以及上色的圖層合併，然後模糊處理。再建立一個圖層，補充描繪後側的頭髮。 2 描繪重點色的細節，建立一個柔光模式的圖層，使用噴槍工具在整體頭髮加上深紫色。

描繪兩鬢較短的頭髮

1 建立一個新的圖層，開啟邊界效果設定，將邊緣寬度設置為1.0，選擇與頭髮融合的紫色作為輪廓顏色。**2** 描繪兩鬢較短的頭髮，然後將圖層進行柵格化後，使用色彩混合筆刷讓髮尾與周圍融合。

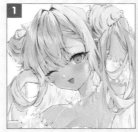

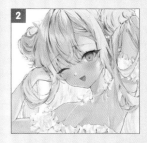

進行微調

1 調整眼睛覆蓋圖層的黃色強度後，在牙齒和臉頰加上斜線，同時在胸部以及手臂追加一些比較明亮的顏色。**2** 用橡皮擦擦掉碰觸到頭髮的部分眼睛，然後在頭髮和眼睛之間空出一些間隙，使用不透明度設定為50%的G筆，將與頭髮重疊的部分消除，讓眼睛顯露出來。**3** 將後側的頭髮稍微加亮，更改皮膚的線稿顏色。上色小緞帶。

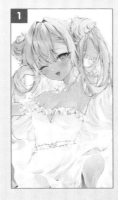
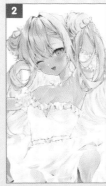
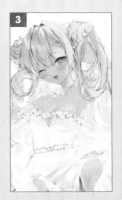

8 進行最後修飾

色調的加工處理

將所有圖層合併到一個資料夾中，並建立一個用於最後修飾的圖層，然後設定為剪裁。使用圖層效果進行顏色調整後，將背景隱藏並合併顯示圖層的複本。然後模糊處理畫布的邊緣。

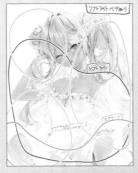

加上特殊效果

1 將特殊效果的「真實棱鏡筆刷」先放在畫面上，然後放大並配置在自己想要的位置。**2** 變更「色彩・彩度・明度」，然後使用「高斯模糊」使其產生失焦的效果，至此就完成了。

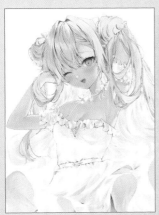

加上柔光圖層、加亮顏色（發光）、濾色圖層效果來做最後修飾。

高斯模糊的設定。

特殊效果的色調補償設定。

好書推薦

PLUS 青十紅畫冊 &
時尚彩妝插畫技巧

作者：青十紅
ISBN：978-626-7062-71-5

essence
Haru Artworks x Making

作者：Haru
ISBN：978-626-7409-06-0

Aspara 作品集
A collection of illustrations that
capture moments 2015-2023

作者：Aspara
ISBN：978-626-7062-91-3

Show Case
美好よしみ作品集

作者：美好よしみ
ISBN：978-626-7409-45-9

瞬息之間
姐川畫集

作者：姐川
ISBN：978-626-7409-43-5

針對繪圖初學者の
快速製作插畫繪圖技巧

作者：ももいろね
ISBN：978-626-7062-68-5

輕鬆×簡單 背景繪製訣竅

作者：たき、いずもねる、icchi

ISBN：978-626-7062-25-8

電腦繪圖「人物塗色」
最強百科
CLIP STUDIO PAINT PRO/EX
繪圖！書面解說與影片教學·
學習 68 種優質上色技法

作者：株式会社レミック

ISBN：978-626-7062-18-0

背景の描繪方法
基礎知識到實際運用的技巧

作者：高原さと

ISBN：978-626-7062-27-2

利用繽紛流行色彩吸引目光
的插畫技巧
「角色」的設計與畫法

作者：くるみつ

ISBN：978-626-7062-29-6

描繪廢墟的世界

作者：TripDancer、Chigu、
齒車 Rapt

ISBN：978-957-9559-78-2

天空景色的描繪方法

作者：KUMEKI

ISBN：978-626-7062-85-2

7 色主題插畫 電繪上色技法
人物、花朵、天空、水、星星

作者：村カルキ
ISBN：978-626-7062-45-6

描繪寫實肉感角色！
痴迷部位塗色事典 女子篇

作者：HJ 技法書編輯部
ISBN：978-626-7062-42-5

女孩濕透模樣的插畫
繪製技巧

作者：色谷あすか／あるみっく／
あかぎこう／鳴島かんな
ISBN：978-626-7062-64-7

真愛視角構圖の描繪技法

作者：玄光社
ISBN：978-626-7062-69-2

CLIP STUDIO PAINT
筆刷素材集
由雲朵、街景到質感

作者：Zounose、角丸圓
ISBN：978-957-9559-25-6

東洋奇幻風景插畫技法
CLIP STUDIO PRO/EX繪製
空氣感的背景＆人物角色插畫

作者：Zounose、藤ちょこ、角丸圓
ISBN：978-986-6399-84-8

眼鏡男子の畫法

作者：神慶、MAKA、ふぁすな、
　　　木野花ヒランコ、まゆつば、
　　　鈴木 類

ISBN：978-626-7062-17-3

閃耀眼眸的畫法 DELUXE
各種眼睛注入生命的絕技！

作者：玄光社

ISBN：978-626-7062-22-7

用手機畫畫！
初學數位繪圖教學指南書

作者：（萌）表現探求サークル

ISBN：978-626-7062-40-1

簡單！好玩的！新手必備的
同人活動入門指南書

作者：（萌）表現探求サークル

ISBN：978-626-7062-74-6

帥氣女性描繪攻略

作者：玄光社

ISBN：978-626-7062-00-5

增添角色魅力的上色與
圖層技巧
角色人物の電繪上色技法

作者：kyachi

ISBN：978-626-7062-03-6

傾心奪目の「表情」描繪技法

作　　者	秋ら／あるみっく／ウラシマ
	カロ村／きるしー／楠ハルイ
	コタチユウ／桜ひより
	ひるね坊／めめんち／ユキはる
翻　　譯	神保小牧
發　　行	陳偉祥
出　　版	北星圖書事業股份有限公司
地　　址	234新北市永和區中正路462號B1
電　　話	886-2-29229000
傳　　真	886-2-29229041
網　　址	www.nsbooks.com.tw
E - MAIL	nsbook@nsbooks.com.tw
劃撥帳戶	北星文化事業有限公司
劃撥帳號	50042987
製版印刷	皇甫彩藝印刷股份有限公司
出 版 日	2024年5月

【印刷版】
ＩＳＢＮ　978-626-7409-58-9
定　　價　新台幣450元

【電子書】
ＩＳＢＮ　978-626-7409-50-3（EPUB）

Kokoro Ubawareru"Hyojyo"no Kakikata
Copyright ©2023 GENKOSHA Co., Ltd.
All rights reserved.
Originally published in Japan by Genkosha Co., Ltd, Tokyo.
Chinese（in traditional character only）translation rights
arranged with Genkosha Co., Ltd.
Print in Taiwan

國家圖書館出版品預行編目(CIP)資料

傾心奪目の「表情」描繪技法／秋ら，あるみっく，ウ
ラシマ，カロ村，きるしー，楠ハルイ，コタチユウ，
桜ひより，ひるね坊，めめんち，ユキはる作；
神保小牧翻譯. -- 新北市：
北星圖書事業股份有限公司，2024.05
144面；　18.2×25.7公分
ISBN 978-626-7409-58-9（平裝）

1. CST：插畫　2. CST：繪畫技法

947.45　　　　　　　　　　　　113001426

官方網站　　　臉書粉絲專頁　　　LINE 官方帳號　　　蝦皮商城